Bibliothek der Mediengestaltung

Konzeption, Gestaltung, Technik und Produktion von Digital- und Printmedien sind die zentralen Themen der Bibliothek der Mediengestaltung, einer Weiterentwicklung des Standardwerks Kompendium der Mediengestaltung, das in seiner 6. Auflage auf mehr als 2.700 Seiten angewachsen ist. Um den Stoff, der die Rahmenpläne und Studienordnungen sowie die Prüfungsanforderungen der Ausbildungs- und Studiengänge berücksichtigt, in handlichem Format vorzulegen, haben die Autoren die Themen der Mediengestaltung in Anlehnung an das Kompendium der Mediengestaltung neu aufgeteilt und thematisch gezielt aufbereitet. Die kompakten Bände der Reihe ermöglichen damit den schnellen Zugriff auf die Teilgebiete der Mediengestaltung.

Weitere Bände in der Reihe: http://www.springer.com/series/15546

Peter Bühler
Patrick Schlaich
Dominik Sinner

Druck

Druckverfahren – Werkstoffe – Druckverarbeitung

Springer Vieweg

Peter Bühler
Affalterbach, Deutschland

Dominik Sinner
Konstanz-Dettingen, Deutschland

Patrick Schlaich
Kippenheim, Deutschland

ISSN 2520-1050 ISSN 2520-1069 (electronic)
Bibliothek der Mediengestaltung
ISBN 978-3-662-54610-9 ISBN 978-3-662-54611-6 (eBook)
https://doi.org/10.1007/978-3-662-54611-6

Die Deutsche Nationalbibliothek verzeichnet diese Publikation in der Deutschen Nationalbibliografie; detaillierte
bibliografische Daten sind im Internet über http://dnb.d-nb.de abrufbar.

Springer Vieweg
© Springer-Verlag GmbH Deutschland 2018

Gedruckt auf säurefreiem und chlorfrei gebleichtem Papier

Springer Vieweg ist Teil von Springer Nature
Die eingetragene Gesellschaft ist Springer-Verlag GmbH Deutschland
Die Anschrift der Gesellschaft ist: Heidelberger Platz 3, 14197 Berlin, Germany

The Next Level – aus dem Kompendium der Mediengestaltung wird die Bibliothek der Mediengestaltung.

Im Jahr 2000 ist das „Kompendium der Mediengestaltung" in der ersten Auflage erschienen. Im Laufe der Jahre stieg die Seitenzahl von anfänglich 900 auf 2700 Seiten an, so dass aus dem zunächst einbändigen Werk in der 6. Auflage vier Bände wurden. Diese Aufteilung wurde von Ihnen, liebe Leserinnen und Leser, sehr begrüßt, denn schmale Bände bieten eine Reihe von Vorteilen. Sie sind erstens leicht und kompakt und können damit viel besser in der Schule oder Hochschule eingesetzt werden. Zweitens wird durch die Aufteilung auf mehrere Bände die Aktualisierung eines Themas wesentlich einfacher, weil nicht immer das Gesamtwerk überarbeitet werden muss. Auf Veränderungen in der Medienbranche können wir somit schneller und flexibler reagieren. Und drittens lassen sich die schmalen Bände günstiger produzieren, so dass alle, die das Gesamtwerk nicht benötigen, auch einzelne Themenbände erwerben können. Deshalb haben wir das Kompendium modularisiert und in eine Bibliothek der Mediengestaltung mit 26 Bänden aufgeteilt. So entstehen schlanke Bände, die direkt im Unterricht eingesetzt oder zum Selbststudium genutzt werden können.

Bei der Auswahl und Aufteilung der Themen haben wir uns – wie beim Kompendium auch – an den Rahmenplänen, Studienordnungen und Prüfungsanforderungen der Ausbildungs- und Studiengänge der Mediengestaltung orientiert. Eine Übersicht über die 26 Bände der Bibliothek der Mediengestaltung finden Sie auf der rechten Seite. Wie Sie sehen, ist jedem Band eine Leitfarbe zugeordnet, so dass Sie bereits am Umschlag erkennen, welchen Band Sie in der Hand halten. Die Bibliothek der Mediengestaltung richtet sich an alle, die eine Ausbildung oder ein Studium im Bereich der Digital- und Printmedien absolvieren oder die bereits in dieser Branche tätig sind und sich fortbilden möchten. Weiterhin richtet sich die Bibliothek der Mediengestaltung auch an alle, die sich in ihrer Freizeit mit der professionellen Gestaltung und Produktion digitaler oder gedruckter Medien beschäftigen. Zur Vertiefung oder Prüfungsvorbereitung enthält jeder Band zahlreiche Übungsaufgaben mit ausführlichen Lösungen. Zur gezielten Suche finden Sie im Anhang ein Stichwortverzeichnis.

Ein herzliches Dankeschön geht an Herrn Engesser und sein Team des Verlags Springer Vieweg für die Unterstützung und Begleitung dieses großen Projekts. Wir bedanken uns bei unserem Kollegen Joachim Böhringer, der nun im wohlverdienten Ruhestand ist, für die vielen Jahre der tollen Zusammenarbeit. Ein großes Dankeschön gebührt aber auch Ihnen, unseren Leserinnen und Lesern, die uns in den vergangenen fünfzehn Jahren immer wieder auf Fehler hingewiesen und Tipps zur weiteren Verbesserung des Kompendiums gegeben haben.

Wir sind uns sicher, dass die Bibliothek der Mediengestaltung eine zeitgemäße Fortsetzung des Kompendiums darstellt. Ihnen, unseren Leserinnen und Lesern, wünschen wir ein gutes Gelingen Ihrer Ausbildung, Ihrer Weiterbildung oder Ihres Studiums der Mediengestaltung und nicht zuletzt viel Spaß bei der Lektüre.

Heidelberg, im Frühjahr 2018
Peter Bühler
Patrick Schlaich
Dominik Sinner

**Bibliothek der Medien-
gestaltung**
Titel und
Erscheinungsjahr

1 Druckverfahren 2

1.1 Einführung .. 2
1.1.1 Druckprozess ... 2
1.1.2 Druckprinzipe .. 2
1.1.3 Überblick Druckverfahren .. 4
1.1.4 Farben im Druck .. 8
1.1.5 Rasterung .. 9
1.1.6 Marken, Hilfszeichen und Kontrollelemente ... 12
1.1.7 Qualitätskontrolle .. 13

1.2 Flexodruck (Hochdruck) .. 14
1.2.1 Verfahren .. 14
1.2.2 Merkmale .. 16
1.2.3 Anwendung ... 16
1.2.4 Maschinen .. 17

1.3 Tiefdruck ... 18
1.3.1 Verfahren .. 18
1.3.2 Merkmale .. 19
1.3.3 Anwendung ... 19
1.3.4 Maschinen .. 20
1.3.5 Tampondruck .. 20

1.4 Offsetdruck (Flachdruck) .. 21
1.4.1 Verfahren .. 21
1.4.2 Merkmale .. 22
1.4.3 Anwendung ... 23
1.4.4 Maschinen .. 23
1.4.5 Chemie des Offsetdrucks ... 23

1.5 Siebdruck (Durchdruck) .. 25
1.5.1 Verfahren .. 25
1.5.2 Merkmale .. 26
1.5.3 Anwendung ... 27
1.5.4 Maschinen .. 27

1.6 Inkjetdruck (Digitaldruck) ... 28
1.6.1 Verfahren .. 28
1.6.2 Merkmale .. 30
1.6.3 Anwendung ... 30
1.6.4 Maschinen .. 30

1.7 Elektrofotografie (Digitaldruck) ... 31
1.7.1 Verfahren .. 31
1.7.2 Merkmale .. 32
1.7.3 Anwendung ... 32
1.7.4 Maschinen .. 32

1.8 Aufgaben .. 33

2 Druckveredelung 40

2.1	**Einführung**	**40**
2.1.1	Zweck der Veredelung	40
2.1.2	Art der Veredelung	40
2.1.3	Einflussfaktoren	41
2.1.4	Wirkung der Veredelung	41
2.2	**Lackierung**	**42**
2.2.1	Drucklack	43
2.2.2	Dispersionslack	44
2.2.3	UV-Lack	44
2.2.4	Metalliclack	46
2.2.5	Duftlack	46
2.2.6	Lacke im Vergleich	47
2.2.7	Papier und Lacke	47
2.2.8	Lackform anlegen mit InDesign	48
2.3	**Folierung**	**49**
2.4	**Prägung**	**50**
2.4.1	Blindprägung	51
2.4.2	Folienprägung	51
2.5	**Sonstige Verfahren**	**53**
2.6	**Aufgaben**	**54**

3 Druckverarbeitung 56

3.1	**Vom Druckbogen zum Endprodukt**	**56**
3.1.1	Druckbogen	56
3.1.2	Endprodukte	56
3.2	**Schneiden**	**57**
3.2.1	Bahnverarbeitung	57
3.2.2	Schneiden von Druckbogen	57
3.2.3	Beschnitt bei Randabfall	57
3.3	**Falzen**	**58**
3.3.1	Falzprinzipien	58
3.3.2	Falzarten	59
3.3.3	Rillen, Nuten und Ritzen	59
3.4	**Blockherstellung**	**60**
3.4.1	Sammeln und Zusammentragen	60
3.4.2	Doppelseitendruck	61
3.4.3	Klammerheftung	61

3.4.4	Spiralbindung	61
3.4.5	Klebebindung	62
3.4.6	Fadenheftung	63
3.4.7	Fadensiegelheftung	63

3.5	**Endfertigen**	**64**
3.5.1	Ableimen	64
3.5.2	Endbeschnitt	64
3.5.3	Buchmontage	64

| **3.6** | **Aufgaben** | **65** |

4 Werkstoffe 68

4.1	**Papierherstellung**	**68**
4.1.1	Primärfasern	68
4.1.2	Sekundärfasern (Altpapier)	69
4.1.3	Stoffaufbereitung	70
4.1.4	Füll- und Hilfsstoffe	70
4.1.5	Papiermaschine	71
4.1.6	Papierveredelung und -ausrüstung	72

4.2	**Papiereigenschaften und -sorten**	**73**
4.2.1	Stoffzusammensetzung	73
4.2.2	Oberfläche	73
4.2.3	Opazität	74
4.2.4	Laufrichtung	74
4.2.5	Papierformate	76
4.2.6	Papiergewicht und -dicke	77
4.2.7	Wasserzeichen	78
4.2.8	Papiertypen nach DIN ISO 12647	78
4.2.9	Papier und Klima	78
4.2.10	Papier und Ökologie	79

4.3	**Weitere Bedruckstoffe**	**80**
4.3.1	Folienherstellung	80
4.3.2	Folieneigenschaften	80
4.3.3	Bedrucken von Folien	80

4.4	**Druckfarben**	**81**
4.4.1	Zusammensetzung	81
4.4.2	Herstellung	82
4.4.3	Physikalische Trocknung	82
4.4.4	Chemische Trocknung	83
4.4.5	Kombinationstrocknung	83
4.4.6	Rheologie	83
4.4.7	Echtheiten	84

| **4.5** | **Aufgaben** | **85** |

5 Anhang 90

5.1	**Lösungen**	**90**
5.1.1	Druckverfahren	90
5.1.2	Druckveredelung	93
5.1.3	Druckverarbeitung	94
5.1.4	Werkstoffe	96
5.2	**Links und Literatur**	**100**
5.3	**Abbildungen**	**101**
5.4	**Index**	**102**

1.1 Einführung

Druckfaktoren

A Druckfarbe
B Bedruckstoff
C Druckform
D Druckkraft

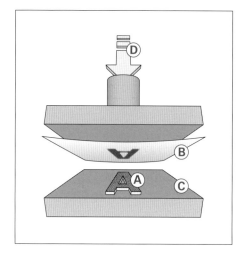

1.1.1 Druckprozess

Drucken ist eine sehr alte Technologie, die durch die Erfindung des Satzes mit beweglichen Lettern durch Johannes Gutenberg Mitte des 15. Jahrhunderts den Aufbruch in eine technologisch und geistig neue Zeit eingeläutet hat.

Gutenbergs Hochdruckverfahren war insofern besonders, da die Lettern wiederverwendet werden konnten. Bis dahin wurden die Druckplatten aus Holz hergestellt. Sie waren Unikate und konnten nur für eine einzige Seite verwendet werden.

Die DIN-Norm 16500 definiert das Drucken als „Vervielfältigen, bei dem zur Wiedergabe von Informationen [...] Druckfarbe auf einen Bedruckstoff unter Verwendung eines Druckbildspeichers (z. B. Druckform) aufgebracht wird". Für den Druckvorgang sind also meist Druckfarbe A, Bedruckstoff B, Druckform C und oft auch Druckkraft D notwendig.

Druckfarbe A
Die meisten Druckverfahren nutzen Farbe als Pulver oder Flüssigkeit zur Erzeugung eines Druckbildes, eine Ausnahme sind Thermodruckverfahren, bei denen die Färbung durch Erhitzen und die damit einhergehende Verfärbung des Spezialpapiers erreicht wird.

Bedruckstoff B
Bedruckstoff ist in den meisten Fällen Papier, wobei so ziemlich jedes Material bedruckt werden kann.

Druckform C
Die älteren Druckverfahren arbeiten alle mit einer festen Druckform. Die Informationsübertragung erfolgt durch eine feste, eingefärbte Druckform auf einen Bedruckstoff. Diese Verfahren werden auch als Impact Printing (IP-Verfahren) bezeichnet. Zu diesen IP-Druckverfahren zählen der Hochdruck, Flachdruck, Siebdruck und Tiefdruck.

Die Informationen können auch ohne statische Druckform auf den Bedruckstoff übertragen werden. Dabei erfolgt die Informationsübertragung durch eine elektronische Steuerung.

Der Anpressdruck hat bei diesen Verfahren, die als Non Impact Printing (NIP-Verfahren) bezeichnet werden, keine oder nur eine minimale Bedeutung. Zu diesen NIP-Verfahren gehören alle Digitaldrucksysteme, wie z. B. der elektrofotografische Druck und der Inkjetdruck.

Druckkraft D
Bei vielen Verfahren wird zur Druckbildübertragung mechanische Druckkraft, der sogenannte Anpressdruck, benötigt.

1.1.2 Druckprinzipe

Das erste von Gutenberg genutzte Übertragungsprinzip von Druckfarbe auf den Bedruckstoff erfolgte ähnlich einem Handstempel, von Fläche zu

© Springer-Verlag GmbH Deutschland 2018
P. Bühler, P. Schlaich, D. Sinner, *Druck*, Bibliothek der Mediengestaltung,
https://doi.org/10.1007/978-3-662-54611-6_1

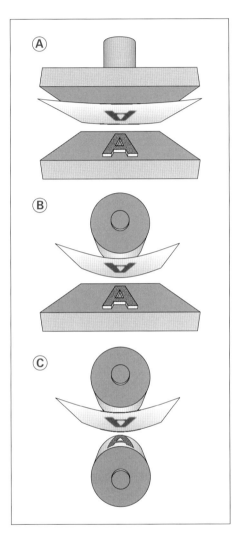

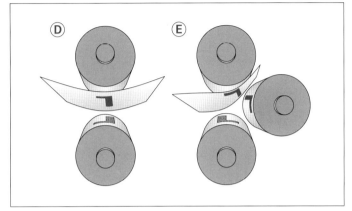

Druckprinzip

A flach – flach
B flach – rund
C rund – rund
D direkt
E indirekt

Fläche **A**. Zwischen der eingefärbten Druckform und dem Druckkörper befindet sich der Bedruckstoff. Die Farbübertragung von der Druckform auf den Bedruckstoff erfordert einen hohen Kraftaufwand, da die Farbe direkt auf den flächig liegenden Bedruckstoff übertragen wird. Man spricht hierbei auch von einem direkten Druckverfahren, das eine seitenverkehrte Druckform benötigt.

Andere Druckmaschinen arbeiten nach dem Druckprinzip flach – rund **B**. Auf einen flachen Informationsspeicher drückt sich ein drehender Zylinder auf den Bedruckstoff und erzeugt die zur Farbübertragung notwendige Druckkraft. Die Druckform bewegt sich dabei unter dem rotierenden Zylinder hindurch. Auch bei diesem Druckprinzip handelt es sich um einen direkten Druck, der eine seitenverkehrte Druckform voraussetzt. Diese Druckmaschinen sind in der Druckproduktion nicht mehr zu finden – außer für Arbeiten wie Prägen, Nuten, Stanzen, Perforieren oder Rillen.

Moderne Druckmaschinen arbeiten alle nach dem Druckprinzip rund – rund **C**. Dieses Prinzip lässt die höchsten Druckgeschwindigkeiten zu und benötigt den geringsten Kraftschluss zwischen den runden Druckzylindern zur Druckbildübertragung. Durch diese Druckbildübertragung von Zylinder zu Zylinder sind die erforderlichen Druckkräfte vergleichsweise gering. Das Druckprinzip rund – rund kennt noch die Unterscheidung zwischen direktem **D** und indirektem **E** Druck. Bei einem direkten Druck muss die Druckform seitenverkehrt sein, beim indirekten Druck seitenrichtig.

Druckverfahren

A Druckform
B Bedruckstoff
C Druckfarbe
D Rakel
E Feuchtwerk
F Gummituch

1.1.3 Überblick Druckverfahren

Hochdruck

Im Hochdruckverfahren sind die druckenden Elemente der Druckform, die für die Farbübertragung auf den Bedruckstoff verantwortlich sind, erhaben.

und Tiefe der Näpfchen gesteuert. Beim Druckvorgang wird die gesamte Druckform **A** eingefärbt und die überschüssige Farbe auf den Stegen, den nicht druckende Stellen zwischen den Näpfchen, durch eine Rakel **D** abgestreift. Die Druckfarbe **C** wird dann

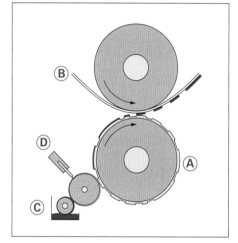

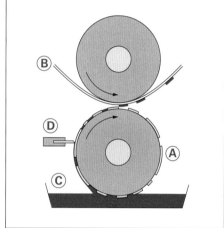

Der Hochdruck ist das älteste Druckverfahren. Bis in die 70er Jahre des 20. Jahrhunderts bildete der Buch- und Zeitungsdruck den Hauptanteil im Hochdruckverfahren.

Heute ist der Flexodruck das Hauptdruckverfahren im Hochdruck. Mit seiner flexiblen, einem Gummistempel vergleichbaren Druckform **A** wird der Flexodruck vor allem zum Druck von Verpackungen, Folien oder Kunststoffeinkaufstüten eingesetzt.

Tiefdruck

In der Tiefdruckform ist die Information als vertiefte Näpfchen gespeichert. Die Näpfchen werden bei der Druckformherstellung durch Diamantstichel oder Laserstrahl maschinell in den Druckformzylinder graviert. Die Farbmenge wird durch die unterschiedliche Größe

unter Druck direkt auf den Bedruckstoff **B** übertragen.

Aufgrund der sehr aufwendigen Druckformherstellung werden im Tiefdruck nur auflagenstarke Druckprodukte wie Versandhauskataloge, Zeitschriften und Illustrierte, aber auch Tapeten produziert.

Flachdruck

Der Flachdruck ist heute als Offsetdruck das Hauptdruckverfahren zum Druck von Zeitungen, Büchern und Akzidenzen. Mit dem Begriff Akzidenz (Accidentia: lat. das Zufällige, das Veränderliche) werden alle nicht periodisch erscheinenden Drucksachen oder Bücher bezeichnet. Beispiele von Akzidenzen sind Werbedrucksachen, Briefbögen oder auch Flyer. Bei einer Flachdruckform liegen die druckenden

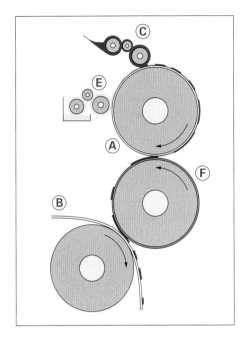

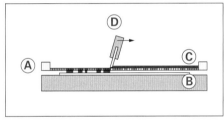

Siebdruck

Beim Siebdruck besteht die Druckform aus einem Sieb mit feinem Gewebe **A**. Eine Schablone verschließt die nicht druckenden Elemente. An den offenen Siebstellen wird durch eine Rakel die Farbe durch die Siebmaschen gedrückt und dadurch auf den Bedruckstoff **B** übertragen.

Weil das Sieb eine gewisse Flexibilität besitzt, können im Siebdruck auch Materialien bedruckt werden, die nicht absolut plan sind.

Durch ein Abrollen des zu bedruckenden Werkstücks unter dem Sieb beim Druckvorgang können im Siebdruck auch runde Körper wie z. B. Trinkgläser bedruckt werden.

und die nicht druckenden Stellen auf einer Ebene. Um die Informationen darstellen zu können, nutzt man die unterschiedlichen physikalischen Eigenschaften von Wasser und Öl. Beim Druckvorgang wird auf die Druckform **A** im Feuchtwerk **E** Wasser und im Farbwerk Druckfarbe **C** aufgebracht. Die nicht druckenden Bereiche der Druckform sind hydrophil (gr.: wasserfreundlich), d. h., sie werden leichter von Wasser als von der Druckfarbe benetzt. Die druckenden Stellen auf der Druckform sind lipophil (gr.: fettfreundlich), sie werden von der ölhaltigen Druckfarbe leicht benetzt. Die Farbe wird somit nur an den lipophilen, den druckenden Stellen angenommen. Nach dem Einfärben der Druckform wird das Druckbild zunächst auf einen mit einem speziellen Gummituch **F** bespannten Zylinder und von dort auf den Bedruckstoff **B** übertragen. Man spricht deshalb auch von einem indirekten Druckverfahren.

Eine weitere Besonderheit ist die Möglichkeit, relativ dicke Farbschichten zu verdrucken. Typische Druckprodukte im Siebdruck sind Gläser, Schilder und Aufkleber, aber auch Elektonikbauteile wie Leiterplatten oder Tachoscheiben für die Autoindustrie.

Inkjetdruck (Tintenstrahldruck)

Die Informationsübertragung erfolgt beim Tintenstrahldruck berührungslos, ohne einen Zwischenträger, direkt aus den Farbdüsen auf den Bedruckstoff.

Die Druckerhersteller setzen in ihren Druckern verschiedene Techniken ein, um die Tinte auf den Bedruckstoff zu übertragen. Beim hier dargestellten Continuous-Inkjet-Verfahren läuft kon-

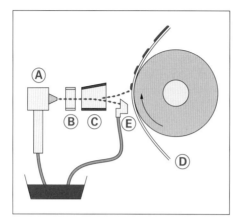

Elektrofotografie (Laserdruck)

Die meisten Laserdrucker arbeiten nach dem elektrofotografischen Verfahren. Die Informationen werden als Ladungs-bild von einem Laserstrahl **A** auf eine Fotohalbleitertrommel geschrieben. Von diesen Flächen wird der positiv geladene Toner **B** auf den Bedruckstoff **C** übertragen und mit Druck und Hitze **D** fixiert. Die Bebilderung der Bildtrommel erfolgt für jeden Druck neu. Üblicher-weise werden in Laserdruckern Farbkar-tuschen mit Trockentoner in den Farben Cyan, Magenta, Gelb und Schwarz eingesetzt.

Die meisten Kopiergeräte und Bürodrucker arbeiten nach dem elek-trofotografischen Verfahren, außerdem werden im Laserdruck personalisierte und individualisierte Druckprodukte wie z. B. Fotobücher und kleinere Auflagen hergestellt.

tinuierlich Tinte durch den Druckkopf **A**, unabhängig davon, ob mit dieser Tinte gerade gedruckt werden soll oder nicht. Der Tintenstrahl wird in einzelne Tinten-tröpfchen zerlegt. Diese Tröpfchen wer-den statisch aufgeladen **B**. Beim Pas-sieren der Ablenkelektroden **C** werden die Tröpfchen für ein späteres Druckbild gemäß ihrer Ladung abgelenkt und damit in die entsprechende Position auf dem Bedruckstoff **D** aufgebracht. Soll kein Druckpunkt gesetzt werden, wird der Tintenstrahl nicht unterbrochen, sondern nur nicht statisch aufgeladen. Durch das Spannungsfeld einer Ablenk-elektrode wird der Tintenstrahl mit der nicht benötigten Tinte so zu einem Trop-fenfänger abgelenkt, dass diese nicht auf dem Bedruckstoff ankommt. Diese nicht benötigte Tinte wird in einem Auffangbehälter **E** gesammelt und – bei einigen Druckerherstellern – dem Tintenbehälter zur weiteren Nutzung wieder zugeführt.

Typische Druckprodukte sind hoch-wertige Fotodrucke, Proofs und groß-formatige Drucke als Banner z. B. für die Außenwerbung. Generell werden eher kleinere Auflagen bzw. personalisierte Drucke im Inkjetdruck realisiert.

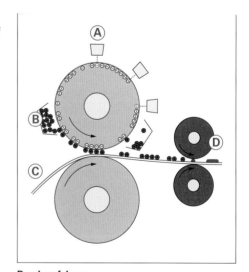

Druckverfahren

Elektrofotografie (Laserdruck)

	Merkmale Druckbild	Druckbild (Raster)	Druckbild (Kanten)	Druckform
Flexodruck (Hochdruck) Abbildungen 15-fach vergrößert	▪ Quetschrand an den Kanten ▪ Schattierung auf der Rückseite eines Druckbogens ▪ Buchstaben und Flächen sind nicht gerastert			
Tiefdruck Abbildungen 15-fach vergrößert	▪ Sägezahneffekt an den Buchstabenrändern ▪ Buchstaben und Flächen sind gerastert ▪ rautenförmige Rasterpunkte (Näpfchenform)			
Offsetdruck Abbildungen 15-fach vergrößert	▪ Schrift ist an den Rändern leicht ausgefranst ▪ Buchstaben und Flächen sind nicht gerastert ▪ feine Rasterweite			
Siebdruck Abbildungen 15-fach vergrößert	▪ Siebstruktur an den Kanten und in den Flächen erkennbar ▪ Buchstaben und Flächen sind gerastert ▪ grobe Rasterweite ▪ fühlbar hohe Farbschicht			
Inkjetdruck (Digitaldruck) Abbildungen 15-fach vergrößert	▪ Rasterpunkte wirken wie „Farbkleckse" ▪ hoher Farbumfang ▪ Tinte ist oft wasserlöslich ▪ Druck bleicht schneller aus als bei anderen Verfahren			▪ keine feste Druckform (Digitaldruck)
Elektrofotografie (Digitaldruck) Abbildungen 15-fach vergrößert	▪ meist etwas gröber gerastert als Offset ▪ Tonerpartikel „streuen" rund um die druckenden Elemente ▪ Schmutzeffekte bei Flächen unter 10 % Flächendeckung			▪ keine feste Druckform (Digitaldruck)

1.1.4 Farben im Druck

Die Mischung der Farben im Druck wird allgemein als autotypische Farbmischung bezeichnet. Ihre Gesetzmäßigkeiten gelten grundsätzlich für alle Druckverfahren, vom Digitaldruck bis hin zu künstlerischen Drucktechniken wie der Serigrafie. Auch die verschiedenen Rasterungsverfahren wie amplituden- und frequenzmodulierte Rasterung erzielen die Farbwirkung durch diese Farbmischung. Die autotypische Farbmischung vereinigt die additive und die subtraktive Farbmischung. Voraussetzung für die farbliche Wirkung der Mischung ist allerdings, dass die Größe der gedruckten Farbflächen bzw. Rasterelemente unterhalb des Auflösungsvermögens des menschlichen Auges liegt. Die zweite Bedingung ist,

dass die verwendeten Druckfarben lasierend sind. Die zuoberst gedruckte Farbe deckt die darunterliegende nicht vollständig ab, sondern lässt sie durchscheinen. Das remittierte Licht der nebeneinander liegenden Farbflächen mischt sich dann additiv im Auge (physiologisch), die übereinander gedruckten Flächenelemente mischen sich subtraktiv auf dem Bedruckstoff (physikalisch).

CMYK
Die Buchstaben CMY bezeichnen die Grundfarben der subtraktiven Farbmischung Cyan, Magenta und Gelb (Yellow). Beim Mehrfarbendruck wird zur Kontrastunterstützung noch zusätzlich Schwarz (BlacK oder Key) gedruckt. Die Farbwerte sind die Flächendeckungen, mit denen die Farben gedruckt werden.

Farben im Druck
Oben ist das Bild in CMYK zu sehen, unten sind die vier Farbauszüge Cyan, Magenta, Yellow und Schwarz (Key) dargestellt.

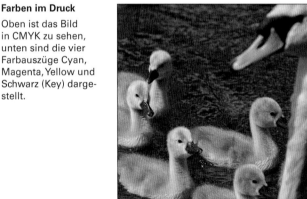
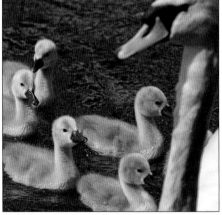

Sonderfarben
Sonderfarben werden auch Echtfarben, Schmuckfarben oder Hausfarben genannt. Echtfarben können z. B. Effektfarben oder Metallfarben sein. Sie werden entweder ergänzend zu den Skalendruckfarben als fünfte oder sechste Farbe oder statt CMYK, z. B. bei Geschäftsdrucksachen, gedruckt. Verschiedene Hersteller bieten Echtfarbensysteme an. Die Systeme sind auf verschiedene Bedruckstoffe und Druckprozesse abgestimmt. Die bekanntesten Echtfarbensysteme sind Pantone und HKS.

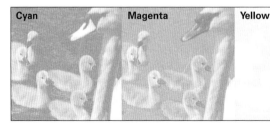

Cyan | Magenta | Yellow | Schwarz

1.1.5 Rasterung

Der Druck von Tonwerten, d.h. von Hel-
ligkeitsstufen, ist nur durch die Raste-
rung möglich. Die Bildinformation wird
dabei einzelnen Flächenelementen, den
Rasterpunkten, zugeordnet.

Form und Größe dieser Elemente
sind verfahrensabhängig verschieden.
Grundsätzlich liegt die Rasterteilung
immer unterhalb des Auflösungsver-
mögens des menschlichen Auges. Sie
können dadurch die einzelnen Raster-
elemente mit bloßem Auge meist
nicht sehen, sondern nur das von der
bedruckten Fläche zurückgestrahlte
Licht. Dieses mischt sich im Auge zu
sogenannten unechten Halbtönen.

Man unterscheidet zwischen drei
idealtypischen Rasterkonfigurationen:
- Amplitudenmodulierte Rasterung
- Frequenzmodulierte Rasterung
- Hybridrasterung

Amplitudenmodulierte Rasterung (AM)

Die klassische Rasterkonfiguration ist
die amplitudenorientierte, autotypische
Rasterung.
Kennzeichen
- Die Mittelpunkte der Rasterelemente
haben den gleichen Abstand (kon-
stante Frequenz).
- Die Größe der Rasterpunktfläche vari-
iert (variable Amplitude).
- Die Farbschichtdicke ist bei allen Ras-
terpunktgrößen (Tonwerten) grund-
sätzlich gleich. Verfahrensbedingte
Schwankungen beeinflussen bei
Normalfärbung die visuelle Wirkung
nicht.
- Die Farb- bzw. Tonwerte werden nur
über die Rasterpunktgrößen gesteuert
(unechte Halbtöne).
Prozessgrößen
- Rastertonwert (Flächendeckungs-
grad): Der Rastertonwert ist der Anteil
der mit Rasterelementen bedeckten
Fläche an der Gesamtfläche in Pro-
zent. Der Rastertonwertumfang für
Bilder und Tonflächen beträgt nach
DIN/ISO 12647 in den Rasterweiten
von 40 L/cm bis 70 L/cm 3 % im Licht
bis 97 % in der Tiefe, bei Rasterweiten
über 80 L/cm 5 % bis 95 %.
- Rasterweite (Rasterfeinheit): Die
Rasterweite gibt die Anzahl der
Rasterelemente pro Streckeneinheit
an. Sie wird in Linien pro Zentimeter,
z. B. 60 L/cm, oder in lines per inch,
z. B. 150 lpi, angegeben. Die Wahl der

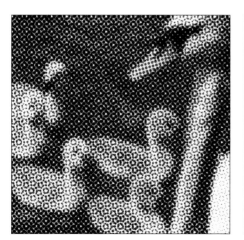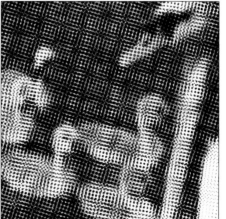

Moiré
Die falsche Rasterwin-
kelung führt zu einem
störenden Muster, das
durch die Überlage-
rung der regelmä-
ßigen Rasterstruktur
der Farbauszüge
entsteht.
- Links:
C 15°, M 75°,
Y 90°, K 45°
- Rechts:
C 5°, M 10°,
Y 15°, K 20°

Rasterweite ist u. a. abhängig vom Druckverfahren, der Ausgabeauflösung und der Oberflächenstruktur des Bedruckstoffs.

- Rasterpunktform: Die Form der Rasterelemente bestimmt wesentlich die Wirkung des gedruckten Bildes. Die Norm macht folgende Vorgaben:
 - Kreis-, Quadrat- oder Kettenpunkte sind erlaubt.
 - Der erste Punktschluss darf nicht unter 40%, der zweite Punktschluss darf nicht über 60% liegen.
- Rasterwinkelung: Die Rasterwinkelung beschreibt die Ausrichtung der Rasterpunkte zur Bildkante.
 - Einfarbige Bilder werden mit 45° bzw. 135° gewinkelt.
 - Die Winkeldifferenz zwischen Cyan, Magenta und Schwarz beträgt 60°.
 - Gelb hat einen Abstand von 15° zur nächsten Farbe.
 - Die Winkelung der zeichnenden, dominanten Farbe sollte 45° oder 135° betragen, z. B. C 75°, M 45°, Y 0°, K 15°.

Frequenzmodulierte Rasterung (FM)
Die frequenzmodulierte bzw. stochastische Rasterung stellt unterschiedliche Tonwerte ebenfalls durch die Flächendeckung dar. Es wird dabei aber nicht die Größe eines Rasterpunktes variiert, sondern die Zahl der Rasterpunkte, also die Frequenz der Punkte (Dots) im Basisquadrat. Beim FM-Raster ist keine allgemein gültige Auflösung der Bilddatei vorgegeben. Die Angaben schwanken bei den verschiedenen Anbietern der Rasterkonfigurationen von Qualitätsfaktor QF = 1 bis QF = 2. Die Verteilung der Dots erfolgt nach softwarespezifischen Algorithmen. Durch die Frequenzmodulation werden die typischen Rosetten des amplitudenmodulierten Farbdrucks und Moirés durch falsche Rasterwinkelungen und Bildstrukturen vermieden. Das durch Überlagerung von Vorlagenstrukturen und der Abtastfrequenz des Scanners oder der CCD-Matrix Ihrer Digitalkamera entstehende Moiré kann allerdings auch durch FM-Raster nicht verhindert werden. Dieses Moiré können Sie nur vermeiden, indem Sie die Bildauflösung verändern.

Die frequenzmodulierte Rasterung wurde Anfang der 1980er Jahre an der Technischen Hochschule Darmstadt entwickelt. Aufgrund der damaligen ge-

Rasterkonfigurationen im Vergleich

- Links: amplitudenmodulierte Rasterung (AM)
- Rechts: frequenzmodulierte Rasterung (FM)

Abbildungen 30-fach vergrößert

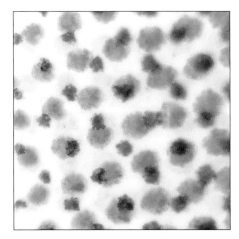 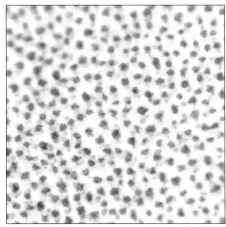

ringen Computerleistung und der dementsprechend langen Rechenzeiten fand die FM-Rasterung erst 10 Jahre später den Weg in die betriebliche Praxis. Die Rasterelemente wurden in der 1. Generation der FM-Rasterkonfigurationen zufällig in den Rasterbasisquadraten angeordnet. Wiederholende Strukturen waren damit weitestgehend ausgeschlossen. Die rein zufällige Verteilung der Dots führt vor allem in den Mitteltönen zu unruhigen Verläufen.

Die 2. Generation der frequenzmodulierten Raster verhindert diese Unruhe im Bild durch wurmartige Gruppenbildungen in den Mitteltönen. Ein weiterer Vorteil dieser Gruppenbildung ist der geringere Anteil einzelner Dots und kleiner Gruppen von Dots in der Fläche und dadurch eine geringere Tonwertzunahme im Druck als bei FM-Rastern der 1. Generation. Mit den frequenzmodulierten Rastern der 2. Generation lassen sich kontrastreiche und fotorealistische Drucke herstellen. Probleme beim Einsatz der FM-Rasterung sind:

- Die Rasterpunkte sind winzig klein, es ergeben sich deshalb Probleme beim Belichten der Druckplatten.
- Wird Text mit FM-Raster umgesetzt, werden die einzelnen Buchstaben, besonders bei kleinen Schriftgraden, unruhig, die Kanten wirken ausgerissen.

- Bei Grafiken und Illustrationen besteht bei glatten, homogenen Flächen die Gefahr der Wolkenbildung. Bei größeren Flächen treten Schwingungen (Welligkeit) auf.

Hybridrasterung (XM)
Die Hybridrasterung vereinigt die Prinzipien der amplitudenmodulierten Rasterung mit denen der frequenzmodulierten Rasterung.

Grundlage der Hybridrasterung ist die konventionelle amplitudenmodulierte Rasterung, in den Lichtern und in den Tiefen des Druckbildes wechselt das Verfahren zur frequenzmodulierten Rasterung. Jeder Druckprozess hat eine minimale Punktgröße, die noch stabil gedruckt werden kann. Diese Punktgröße, die in den Lichtern noch druckt und in den Tiefen noch offen bleibt, ist die Grenzgröße für AM und FM. Um hellere Tonwerte drucken zu können, wird dieser kleinste Punkt nicht noch weiter verkleinert, sondern die Zahl der Rasterpunkte wird verringert. Dadurch verkleinert sich der Anteil der bedruckten Fläche, die Lichter werden heller. In den Tiefen des Bildes wird dieses Prinzip umgekehrt. Es werden also offene Punkte geschlossen und somit ein höherer Prozentwert erreicht. Im Bereich der Mitteltöne wird konventionell amplitudenmoduliert gerastert.

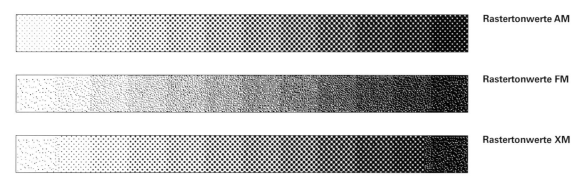

Rastertonwerte AM

Rastertonwerte FM

Rastertonwerte XM

11

1.1.6 Marken, Hilfszeichen und Kontrollelemente

Für die korrekte Ausführung von Druck, Veredelung und Druckverarbeitung sind Marken, Hilfszeichen und Kontrollelemente notwendig. Diese Elemente stehen im Beschnitt, dem Teil des Bogens, der nach dem Binden bzw. Heften weggeschnitten wird.

Bei mehrlagigen Produkten werden die Marken erst bei der digitalen Bogenmontage positioniert, bei einlagigen Produkten bereits bei der PDF-Erstellung z. B. in InDesign.

Anlagemarken

Anlagemarken sind Vorder- und Seitenmarken, anhand derer die Druckbogen in der Anlage der Druckmaschine positioniert werden. Die Längsseite wird normalerweise an die Vordermarken, die Breitseite an die Seitenmarken angelegt.

Zur registerhaltigen Falzung sollte die Druckanlage mit der Falzanlage übereinstimmen. Register ist der deckungsgleiche Druck von Schön- und Widerdruck bei mehrseitigen Druckerzeugnissen.

Bogensignatur oder Bogennorm

Die Bogensignatur oder Bogennorm bezeichnet den einzelnen Druck- bzw. Falzbogen. Die Bogensignatur enthält Informationen über den Buchtitel und die Bogenzahl bzw. die Bogennummer. Damit ist der Bogen eindeutig einem Werk und einer Position im Block zuordenbar.

Flattermarken

Flattermarken sind kurze ca. 2 mm breite Linien. Sie werden beim Ausschießen so auf dem Bogen positioniert, dass sie auf dem Rücken des Falzbogens sichtbar sind.

Die Position der Falzmarke wandert von Bogen zu Bogen und zeigt bei richtiger Position des Falzbogens im Block eine fortlaufende Treppenstruktur.

Passkreuze

Passkreuze sind Hilfszeichen zur passgenauen Ausrichtung des Stands der einzelnen Druckfarben im Mehrfarbendruck, sie werden dazu in allen vorhandenen Farben übereinander gedruckt, damit der Versatz einer Farbe sofort auffällt.

Schneidemarken

Schneidemarken, auch Beschnitt-, Schnitt- oder Formatmarken, sind feine Linien, die bei der Bogenmontage auf dem Standbogen positioniert werden. Sie markieren die Stellen, an denen der Rohbogen nach dem Druck auf das Endformat beschnitten und/oder getrennt wird.

Druckkontrollstreifen mit Vollton- und Tonwertfeldern

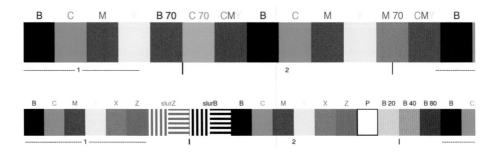

Falzmarken

Falzmarken sind feine Linien, die bei der Bogenmontage auf dem Standbogen positioniert werden. Sie markieren die Stellen, an denen der Rohbogen nach dem Druck in der Druckverarbeitung gefalzt wird.

Druckkontollstreifen

Der Druckkontrollstreifen wird auf dem Druckbogen am Bogenende parallel zur langen Seite über die gesamte Bogenbreite montiert.

Nach DIN 16 527 ist der Druckkontrollstreifen eine eindimensionale Aneinanderreihung von Kontrollelementen für den Druck einer oder mehrerer Druckfarben. Sie dienen zur visuellen und messtechnischen Kontrolle des Druckes. Jeder Druckkontrollstreifen enthält verschiedene Signalfelder zur visuellen Kontrolle und Messfelder zur messtechnischen Kontrolle.

Die Anordnung der Kontrollfelder unterscheidet sich in den einzelnen Druckkontrollstreifen der verschiedenen Anbieter. Sie müssen deshalb bei der messtechnischen Auswertung beachten, dass die Größe und Reihenfolge der Kontrollfelder Ihren Messbedingungen entsprechen.

1.1.7 Qualitätskontrolle

Kontrolle der Farbwerte

Die Messung von Farben wird mit Spektralfotometern durchgeführt. Hierbei wird der visuelle Eindruck einer Farbe gemessen und mit den Farbmaßzahlen des im Messgerät voreingestellten Farbordnungssystems dargestellt.

Zur Prüfung der korrekten Farbwiedergabe werden die einzelnen Farbfelder des Druckkontrollstreifens mit einem Spektralfotometer ausgemessen. Natürlich gibt es dazu auch Spektralfo-

tometer zur automatischen Messwerterfassung. Die erfassten Werte werden mit Sollwerten verglichen und es wird ein Farbabstand, der „ΔE-Wert", errechnet. Die Bewertung des Farbabstands ist vom jeweiligen Produkt abhängig. Sonderfarben im Verpackungsdruck bedingen z. B. meist engere Toleranzen als Abbildungen im 4c-Auflagendruck.

Kontrolle der Farbdichte

Die densitometrische Farbmessung unterscheidet sich grundsätzlich von der spektralfotometrischen Farbmessung. Aus der Messung der Farbdichte können Sie keine Farbmaßzahlen ableiten.

Die Messwerte, die wie bei der Messung mit dem Spektralfotometern am Druckkontrollstreifen gemessen werden, dienen zur Prozesskontrolle und der Prozesssteuerung im Druck. Die Farbdichte steht in einem linearen Verhältnis zur Farbschichtdicke. Somit kann die Kontrolle und Steuerung der Farbführung in der Druckmaschine densitometrisch gestützt durchgeführt werden.

Passerkontrolle

Bei der Passerkontrolle wird z. B. mit dem Fadenzähler (Messlupe) der korrekte Übereinanderdruck der Farben kontrolliert. Als Kontrollelement hierzu dienen Passkreuze, die in allen vorhandenen Farben übereinander gedruckt werden.

Passerkontrolle

- Oben: Fadenzähler
- Links: leichte Passerfehler, am größten zwischen Cyan und Schwarz (8-fach vergößert)

13

1.2 Flexodruck (Hochdruck)

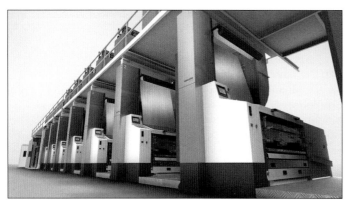

Flexodruckmaschine in Reihenbauweise
Heidelberg Intro

1.2.1 Verfahren

Druckform
Die erhabenen Stellen der Hochdruckform übertragen die Farbinformation auf den Bedruckstoff. Die Hochdruckformen können aus Bleilettern, aus zu Zeilen gegossenen Bleibuchstaben oder

wie beim Flexodruck aus geätzten bzw. gravierten Kunststoffplatten bestehen. Um einen Mehrfarbendruck zu erstellen, wird für die Druckfarben Cyan, Magenta, Gelb und Schwarz je eine eigene Druckform benötigt.

Die Druckform ist seitenverkehrt, da es sich um ein direktes Druckverfahren handelt.

Druckbild
Buchstaben und Flächen mit 100 % Flächendeckung von Druckfarben können beim Hochdruck durchgehend gedruckt werden und müssen nicht gerastert werden. Für Elemente mit weniger als 100 % Flächendeckung werden mehr oder weniger große, erhabene Rasterpunkte erzeugt. Die Rasterweite im Hochdruck kann nicht so hoch wie im Flachdruck gewählt werden, da die erhabenen Rasterpunkte nicht beliebig verkleinert werden können, die Rasterweite liegt meist zwischen einem 48er und 60er Raster.

Druckprozess (Flexodruck)
Der Flexodruck ist ein direktes rotatives Druckverfahren, das mit elastischen Reliefdruckplatten aus Gummi, Kunststoff oder Fotopolymer druckt. Die Druckformen werden auf Stahlzylinder oder -hülsen aufgezogen. Üblicherweise werden für die jeweilige Anwendung

Bleilettern für den Hochdruck

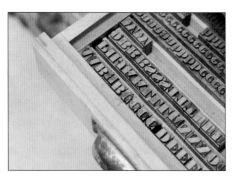

Flexodruckformen

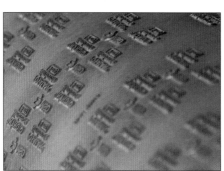

speziell gebaute Flexodruckmaschinen verwendet. Die dünnflüssige Druckfarbe wird mit Hilfe eines Aniloxfarbwerkes auf die Druckform und von dieser auf den Bedruckstoff übertragen.

In die Aniloxwalze **A** sind Tausende winziger Näpfchen eingraviert, die die dünnflüssige Druckfarbe von der Farbwanne **B** über eine Tauchwalze (Heberwalze) **C** auf die Druckform **D** übertragen. Die Näpfchengröße bestimmt die auf die Druckform übertragene Farbmenge. Je geringer die Anzahl der Näpfchen, umso größer ist die Näpfchentiefe und umso mehr Farbe wird übertragen. Überflüssige Druckfarbe wird während der Walzenumdrehung entfernt. Bei neueren Druckmaschinen wird die überflüssige Farbe durch Rakelsysteme **E** an der Aniloxwalze entfernt. Damit wird eine gleichmäßigere Farbverteilung erreicht.

Die Näpfchenform der Aniloxwalze kann unterschiedlich sein. In diesen Näpfchen hält sich genügend dünnflüssige Farbe, die dann auf die Flexodruckplatte und von dort auf den Bedruckstoff **F** übergeben wird.
Die eingefärbte Druckplatte **D** überträgt die Farbe auf den Bedruckstoff **F**. Dieser kann entweder saugend (z. B. Pappe) oder nicht saugend (z. B. Folie) sein.

Flexodruckfarben sind aggressiv, chemisch schnelltrocknende Farben, die zwischen zwei Druckwerken vollständig trocknen. Damit kann feuchte Druckfarbe in einem nachfolgenden Druckwerk problemlos auf die zuvor gedruckte und getrocknete Farbe aufgetragen werden.

1.2.2 Merkmale

Schattierung
Typisches Erkennungsmerkmal für den Hochdruck ist die Schattierung auf der Rückseite eines Druckbogens.

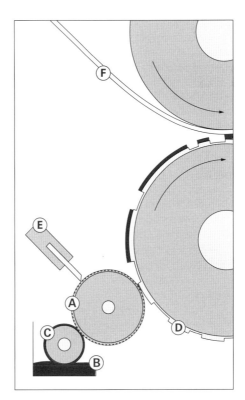

Flexodruck
A Aniloxwalze
B Farbwanne
C Tauchwalze
D Druckform
E Rakel
F Bedruckstoff

Da der Druck mit hoher Druckkraft ausgeführt wird, prägen sich die hochstehenden druckenden Teile, also die Buchstaben und Metallklischeeformen der Bilder, in das Druckpapier ein und lassen auf der Rückseite eine leichte Prägung oder Schattierung entstehen. Diese Schattierung ist sicht- und fühl-

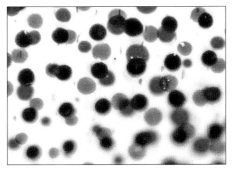

Druckbild (Flexodruck)
Abbildung 30-fach vergrößert

15

bar. Eine derartige Schattierung ist in allen anderen Druckverfahren verfahrensbedingt nicht möglich, da nur im Hochdruckverfahren die druckenden Elemente bei Text- und Bildstellen erhöht sind.

Quetschrand
Ein weiteres hochdrucktypisches Merkmal ist der Quetschrand. Verursacht wird dieser Quetschrand beim Druckvorgang durch ein geringes Wegdrücken der Druckfarbe an den Buchstabenrand bzw. Rasterpunktrand. Der Quetschrand ist im Druckbild als leichte Linienkontur um eine Buchstabenform erkennbar.

Tonwertzunahme
Die Tonwertzunahme bei gerasterten Bildern kann beim Flexodruck bis zu

30 % betragen, daraus ergeben sich einige Besonderheiten:
- Der Tonwertumfang beim Flexodruck liegt bei 10 % bis 85 %. Hellere Töne fallen weg, dunklere Töne laufen zu.
- Negative Schrift sollte mindestens 10 pt groß und möglichst ohne feine Serifen sein.
- Passerdifferenzen zwischen den einzelnen Druckfarben bis zu +/– 0,5 mm sind möglich, dies muss besonders bei feinen Linien bzw. grafischen Elementen beachtet werden.

1.2.3 Anwendung

Klassischer Hochdruck
Die verbliebenen Hochdruck-Druckmaschinen wie Tiegeldruckpressen oder Heidelberger Zylinder werden heute fast ausschließlich zum Stanzen, Prägen und Perforieren eingesetzt. Diese Spezialarbeiten sind das letzte und wichtigste Arbeitsfeld des „alten" Hochdruckverfahrens.

Flexodruck
Anwendungsgebiete des Flexodrucks sind der Verpackungsdruck (auf Papier und Folie) und der Etikettendruck, aber auch die allseits bekannten und von Ihnen vielleicht genutzten Lottoscheine werden durch dieses Verfahren erstellt.

Ein weiterer Anwendungsbereich liegt im Tapeten- und Dekordruck. Auch Postwurfsendungen, Mailings,

Druckbild (Flexodruck)

Abbildung 15-fach vergrößert

Entstehung des Quetschrandes

A Druckform
B Druckfarbe
C Bedruckstoff

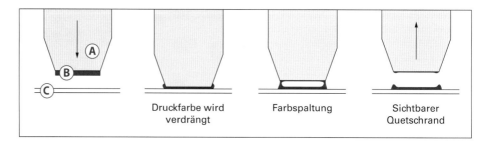

Druckfarbe wird verdrängt Farbspaltung Sichtbarer Quetschrand

Durchschreibesätze, Tragetaschen oder Abreißkalender sind typische Flexodruckprodukte.

Es können sehr dünne, flexible und feste Folien, Metall- oder Verbundfolien, nahezu alle Papiere, Pappen, Verpackungsmaterialien mit rauer Oberfläche, Gewebe und druckempfindliche Materialien bedruckt werden.

Der Flexodruck steht in einer Reihe von Produktionsbereichen in direkter Konkurrenz zum Tiefdruck, der die besseren Druckergebnisse erreicht. Aufgrund der geringeren Kosten bei der Druckformherstellung stellt der Flexodruck jedoch gerade bei Auflagen zwischen etwa 5.000 und 500.000 oftmals die wirtschaftlichere Technologie dar.

Typische Druckprodukte im Flexodruck

1.2.4 Maschinen

Heute sind nahezu ausschließlich Mehrfarben-Rollenrotationsmaschinen im Einsatz. Im Allgemeinen unterscheidet man zwei Bauweisen von Flexodruckmaschinen:
- Maschinen in Reihenbauweise
- Zentralzylindermaschinen

Maschinen in Reihenbauweise
Mehrzylinder-Flexodruckmaschinen in Reihenbauweise werden für Druckarbeiten eingesetzt, bei denen die Passerqualität nicht ganz so bedeutend ist. Flexodruckmaschinen in Reihenbauweise bieten folgende Vorteile gegenüber den Zentralzylindermaschinen:
- Beliebige Anzahl an Druckwerken
- Einfachere Arbeitstechnik

Zentralzylindermaschinen
Rollendruckmaschinen in Zentralzylinder- oder Einzylinderbauweise sind durch einen großen, zentral gelagerten Druckzylinder gekennzeichnet. Um diesen Zylinder werden bis zu 10

Farbwerke angeordnet. Die Bedruckstoffbahn wird in den Zentralzylindermaschinen um den Druckzylinder herum geführt und dabei nacheinander von allen Farben bedruckt. Damit ist ein sehr genauer Stand und weitgehend exakter Passer zu erzielen – und dies nahezu unabhängig vom Bedruckstoff.

Zentralzylindermaschinen bieten eine hohe Passergenauigkeit und eine gute Farbübertragung.

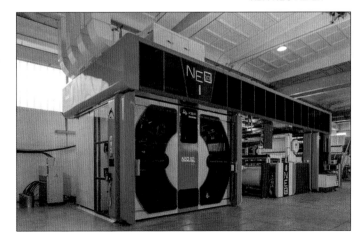

Flexodruckmaschine in Zentralzylinderbauweise
KBA NEO XD LR

1.3 Tiefdruck

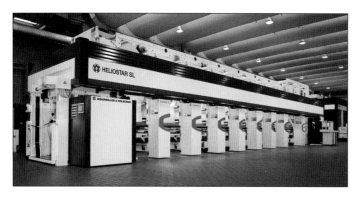

1.3.1 Verfahren

Druckform

Die Tiefdruckform ist ein mit einer nahtlosen Kupfer- oder Zinkhaut überzogener Zylinder. Die Mantelfläche des Zylinders ist voll nutzbar.

Die Fläche enthält unterschiedlich tiefe Näpfchen zur Aufnahme der dünnflüssigen Tiefdruckfarbe. Die Rasterstege, die diese Vertiefungen begrenzen, bilden eine Auflage für die Rakel, die dafür sorgt, dass immer die gleiche Farbmenge in den Näpfchen verbleibt.

In der Regel werden die Vertiefungen durch die elektromechanische Gravur erstellt. Ein Diamantstichel oder Laserstrahl graviert in gleichmäßigem Rhythmus auf den sich drehenden Kupfer- oder Zinkzylinder mehr oder

weniger tiefe Näpfchen in die Ballardhaut (Kupferschicht). Die Näpfchen sind bedingt durch die Diamantstruktur flächen- und tiefenvariabel angelegt.

Druckbild

Beim Tiefdruck müssen verfahrensbedingt alle Elemente, also selbst Buchstaben in 100 % Schwarz, gerastert werden. Die Rasterweite im Tiefdruck kann nicht so hoch wie im Flachdruck gewählt werden, da die Näpfchen nicht beliebig verkleinert werden können, die Rasterweite ist meist ein 70er Raster.

Druckprozess

Beim Tiefdruck wird der Formzylinder **A** mit der Druckform in die Farbwanne **B** eingetaucht. Die Näpfchen auf der Druckform sind dadurch mit dünnflüssiger Farbe gefüllt, die überschüssige Farbe auf den Stegen, den nicht druckende Stellen zwischen den Näpfchen, wird durch eine Rakel **C** abgestreift. Die Druckfarbe wird dann unter Druck direkt auf den Bedruckstoff **D** übertragen.

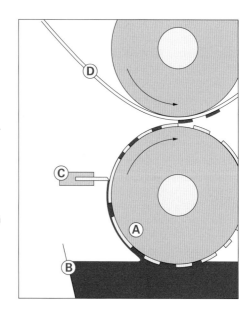

1.3.2 Merkmale

Sägezahneffekt an den Kanten

An den Rändern von Buchstaben zeigt sich ein Sägezahneffekt, hervorgerufen durch das Steg-Näpfchen-System auf dem Tiefdruckzylinder. Dieser Sägezahneffekt wird durch die Schräglage der Stege auf dem Zylinder hervorgerufen, die die Ränder der Buchstaben „zersägen". Der Effekt ist mit Hilfe eines Fadenzählers gut erkennbar und weist eindeutig auf den Tiefdruck hin.

Rautenförmige Rasterpunkte

Ein weiteres charakteristisches Merkmal des Tiefdrucks sind die rautenförmigen Rasterpunkte. Durch die Aufrasterung aller Elemente ins Steg-Näpfchen-System sind die Rasterpunkte beim Tiefdruck verfahrensbedingt immer rautenförmig.

1.3.3 Anwendung

Der Tiefdruck steht vor allem in Konkurrenz zu den Rollendruckverfahren des Offset- und Flexodrucks. Durch die aufwändige und teure Zylinderherstellung hat der Rollentiefdruck bei kleineren und mittleren Auflagen oftmals Probleme, gegen die anderen Druckverfahren preislich zu bestehen. Ab einer

Typische Druckprodukte im Tiefdruck

Auflagenhöhe von etwa 200.000 fällt der Nachteil der teuren Druckformherstellung kaum noch ins Gewicht, da dann die Auflagenbeständigkeit der Druckformzylinder mit über einer Million Exemplare zum Tragen kommt.

Typische Produkte des Tiefdrucks sind Kataloge, Werbebeilagen, Dekordrucke, Tapeten, Furniere und Folien. Die für diese Produkte möglichen Bedruckstoffe sind Papiere in unterschiedlicher Grammatur, leichte Kartons, Folien, metallisierte Papiere und Transparentpapier. Bedeutend ist der Verpackungstiefdruck für Faltschachteln, aber auch für Kunststoff- und Metallfolienverpackungen.

Druckbild (Tiefdruck)

Abbildungen 15-fach vergrößert
- Links: Sägezahneffekt
- Rechts: rautenförmige Rasterpunkte

1.3.4 Maschinen

Moderne Tiefdruckmaschinen haben ihre besondere Stärke in der Druckleistung, sie ermöglichen über das Rollendruckverfahren Geschwindigkeiten von etwa 16 m/s bei einer Arbeitsbreite von bis über vier Metern.

Gedruckt wird mit einer dünnflüssigen, schnell trocknenden Farbe. Die Trocknung erfolgt durch ein flüchtiges, leicht verdunstendes Lösungsmittel (Toluol). Die Trocknung wird durch ein Heißluft-Trocknungssystem der Maschine beschleunigt.

1.3.5 Tampondruck

Verfahren
Eine besondere Tiefdruckvariante ist der Tampondruck, dessen Druckprinzip darin besteht, dass eine flexible Tampondruckform aus Silikonkautschuk Körper in beliebiger Form bedrucken kann.

Ein elastischer Tampon **A** nimmt Druckfarbe **B** aus einer Tiefdruckform **C** auf. Durch die Beschaffenheit der Tamponoberfläche kann die Druckfarbe auf dreidimensionale Oberflächen **D** übertragen werden.

Aufgrund der Anpassungsfähigkeit der Druckform können alle erdenklichen Körperformen relativ problemlos auch mehrfarbig bedruckt werden.

Der Tampondruck ist ein indirektes Tiefdruckprinzip, das sich zum wichtigsten Verfahren beim Bedrucken von nicht ebenen Kunststoffkörpern entwickelt hat. Der Tampon nimmt aufgrund seiner Elastizität die Form des zu bedruckenden Körpers an und kann so ideal das Motiv auf den Bedruckstoff übertragen. Das in der Tiefdruckform plan liegende Druckbild wird so auf die Körperform übertragen. Die Farbübertragung auf den Bedruckstoff liegt aufgrund des Silikonöls im Tampon bei annähernd 100 %. Die Einfärbung der Tiefdruckform wird durch eine farbgeflutete Rakel durchgeführt, die nach jedem Druck über das Druckbild gezogen wird.

Anwendung
Der Tampondruck ist für das Bedrucken von Verpackungen und strukturierten Oberflächen geeignet. Tischtennisbälle, Kugelschreiber, Spielzeuge, Geschirr, CDs, Schraubverschlüsse, Feuerzeuge, Münzen, Modelleisenbahnen, tiefgeformte und druckempfindliche Gegenstände können mit diesem Verfahren bedruckt werden. Beim Rotationstampondruck sind sowohl Tampon als auch Klischee als Walzen ausgebildet und erlauben einen kontinuierlichen Bewegungsablauf, z. B. in Anlagen zum Bedrucken von Flaschenverschlüssen.

Druckprinzip Tampondruck

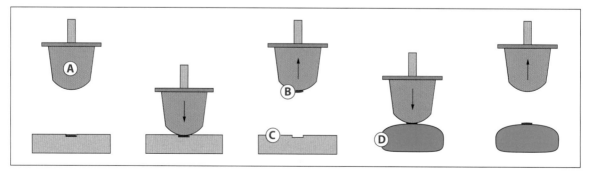

1.4 Offsetdruck (Flachdruck)

1.4.1 Verfahren

Druckform

Das Druckprinzip basiert auf einem chemischen Prozess, dem wechselseitigen Abstoßverhalten zwischen Fett und Wasser.

Die Druckform enthält farbfreundliche (hydrophobe) und wasserfreundliche (hydrophile) Stellen auf der flach erscheinenden Druckplatte. Die hydrophoben Stellen sind die bildführenden Elemente einer Druckform (bei den meisten Druckplatten erscheinen diese Elemente in der Farbe Lila, wie auch bei den Abbildungen rechts). Die bildführenden Elemente liegen auf nahezu gleicher Ebene wie die nicht druckenden wasserführenden Elemente.

Das Einfärben und -feuchten der Druckform lässt sich durch das komplexe Zusammenwirken chemisch-physikalischer Vorgänge erläutern, die im Wesentlichen in der Grenzflächenphysik und dem Gegensatz von farbannehmenden und farbabstoßenden Substanzen zu finden sind.

Die Oberfläche einer Flachdruckform ist gekörnt. Auf dieser gekörnten Aluminiumoberfläche befindet sich eine hydrophobe Kunststoffschicht. Durch entsprechende Übertragungs- und Auswaschverfahren wird diese Kunststoffschicht zum Informationsträger. Die nach dem Auswaschen freigelegte gekörnte Aluminiumoberfläche ist in der Lage, Feuchtwasser aufzunehmen.

Druckbild

Buchstaben und Flächen mit 100 % Flächendeckung von Druckfarben können beim Offsetdruck durchgehend gedruckt werden und müssen nicht gerastert werden. Für Elemente mit weniger als 100 % Flächendeckung werden mehr oder weniger große Rasterpunkte

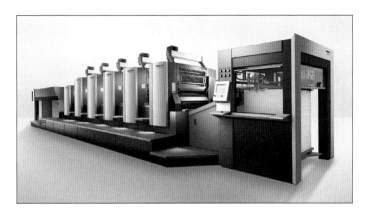

Offsetdruck

- Oben: Offsetdruckmaschine Heidelberg Speedmaster
- Links: Offsetdruckform

erzeugt. Die Rasterweite im Offsetdruck liegt meist zwischen einem 54er und 120er Raster. Der Offsetdruck zeichnet sich durch eine sehr gute Druckqualität, besonders beim Bilderdruck aus.

Druckbild (Offsetdruck)

Abbildung 15-fach vergrößert

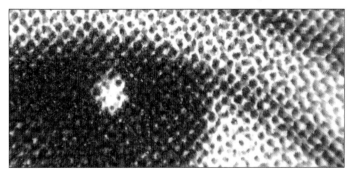

21

Druckprozess

Beim Druckvorgang wird die Form zuerst über die Feuchtwalzen **A** befeuchtet. Dabei speichern die hydrophilen Stellen das Feuchtmittel. Danach wird die Druckplatte mittels Farbwalzen **B** eingefärbt und die hydrophoben Stellen der Druckplatten auf dem Plattenzylinder **C** übernehmen die Farbe. Die Druckfarbe wird nun von der Druckplatte auf das Gummituch **D** „abgesetzt". Daher hat das Druckverfahren auch seinen Namen „Offset" (engl. off set = absetzen).

Vom Gummituchzylinder wird die Farbe auf den Bedruckstoff **E** übertragen. Der Gegendruckzylinder **F** presst das Papier dabei gegen das elastische Gummituch.

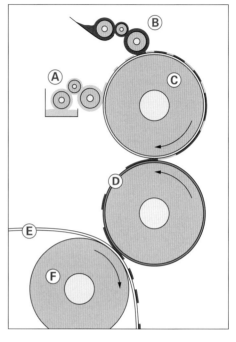

Druckbildübertragung beim Offsetdruck

A seitenrichtige Druckform

B seitenverkehrte Übertragung auf dem Gummituch

C seitenrichtiges Druckbild auf dem Bedruckstoff

Druckbild (Offsetdruck)

Abbildung 15-fach vergrößert

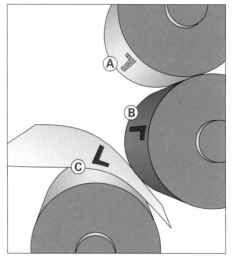

Da der Druck über einen Zwischenträger (Gummituch) auf den Bedruckstoff erfolgt, muss die Druckform seitenrichtig sein. Die Abbildung unten zeigt dies. Das Druckbild wird von der seitenrichtigen Druckform **A** seitenverkehrt auf das Gummituch **B** übertragen und schließlich als seitenrichtiges Druckbild auf dem Bedruckstoff **C** aufgebracht.

1.4.2 Merkmale

Schrift erscheint im Offsetdruck ohne Rand, sie kann in der Vergrößerung an den Rändern leicht ausgefranst wirken. Je nach Druckplattenqualität und Bedruckstoff kann es sein, dass in den Spitzlichtern (hellste Bildstellen) feine Rasterpunkte fehlen.

Offsetrosette

Ein Merkmal, das auf den Offsetdruck hinweist, ist die Offsetrosette bei mehrfarbigen Bildern. Durch den Zusammendruck der vier Farben CYMK mit unterschiedlichen Winkelungen entsteht das Ringmuster des autotypischen Mehrfarbendrucks. Diese Offsetrosette ist mittels Fadenzähler gut erkennbar.

Gleichmäßige Deckung

Offsetdrucke erkennen Sie an der gleichmäßigen Deckung aller Bild- und

Schriftelemente. Auch wenn auf strukturierte Bedruckstoffe gedruckt wird, bewirkt das elastische Gummituch, dass auch in den Strukturtiefen Farbe aufgetragen wird. Daher sind auch Vollflächen auf rauhen Bedruckstoffoberflächen gleichmäßig und meist gut gedeckt.

1.4.3 Anwendung

Produkte des Offsetdrucks sind Prospekte, Bücher, Zeitschriften, Flyer, Handbücher usw. mit Auflagen ab etwa 500 Exemplaren beim Bogenoffsetdruck und etwa 20.000 beim Rollenoffsetdruck. Es können alle gängigen Papiere bedruckt werden. Je nach Papiersorte können Rasterweiten bis zu 120er Raster, FM-Raster und unterschiedliche Rasterpunktformen gedruckt werden. Hohe Druckauflagen bis 500.000 Druck sind möglich durch das Zusammenwirken von harter Druckform aus Aluminium und weichem Gummituch.

1.4.4 Maschinen

Grundsätzlich werden zwei Arten von Offsetdruckmaschinen unterschieden:
- Bogenoffsetdruckmaschinen für das Bedrucken von einzelnen Planoformatbogen
- Rollenoffsetdruckmaschinen für das Bedrucken von Rollenmaterialien

Bei beiden Verfahren wird das Druckprinzip rund – rund angewandt.

Bogenoffsetdruckmaschinen
Einzelne, immer gleich große Druckbogen werden in einer Bogenoffsetdruckmaschine nacheinander bedruckt.

Dazu wird ein Papierstapel in den Anleger einer Offsetmaschine eingelegt. Zum Druck müssen die Bogen durch das Anlegersystem vereinzelt und

dem Druckwerk durch Greifer zugeführt werden. Jedes Druckwerk bedruckt die Bogen mit einer Farbe.

Einfarbendruckmaschinen haben ein Druckwerk, Mehrfarbendruckmaschinen weisen zwei, vier, fünf oder mehr Druckwerke bzw. Lackwerke auf.

Schön- und Widerdruck
Der erste Druck auf einen Bogen Papier ist der Schöndruck, der Widerdruck ist der Druck auf die Rückseite des Bogens. Als Kennzeichnung eines solchen Druckvorganges werden folgende Zahlenkombinationen verwendet:
- 1/1 = Vorder-/Rückseite wird einfarbig bedruckt.
- 1/4 = Vorderseite wird einfarbig/Rückseite vierfarbig bedruckt.
- 4/4 = Vorderseite wird vierfarbig/Rückseite vierfarbig bedruckt. Dazu ist eine 8-Farben-Maschine erforderlich oder der Druck erfolgt an einer 4-Farben-Maschine in zwei Durchgängen.

Rollenoffsetdruckmaschinen
Rollenmaschinen für den Offsetdruck verarbeiten Bedruckstoffe, die endlos von der Rolle den Druckwerken zugeführt werden. In den Druckwerken werden in vielen Fällen beide Seiten einer Papierbahn in einem Durchgang bedruckt, also ein Schön- und Widerdruck wird erstellt. Nach dem Bedrucken wird die Papierbahn meist gleich durch eine an die Druckmaschine angeschlossene Inline-Verarbeitungsanlage zum Endprodukt geschnitten, gefalzt, geheftet usw.

1.4.5 Chemie des Offsetdrucks

pH-Wert
Der klassische Offsetdruck funktioniert nur in einem gut aufeinander abgestimmten Zusammenwirken der Kom-

ponenten Feuchtwasser, Druckfarbe und Bedruckstoff. Beim Auflagendruck mit einer Offsetdruckmaschine kann es vorkommen, dass z. B.

- die Druckfarbe schlecht, also zu langsam trocknet;
- die Druckfarbe emulgiert, also die Grenzflächenspannung zwischen Farbe und Feuchtmittel reduziert ist;
- eine Druckplatte die Tendenz zum Tonen entwickelt, also an den nicht druckenden Stellen druckt.

Ursache dieser Druckschwierigkeiten ist oftmals ein ungeeigneter pH-Wert des verwendeten Feuchtmittels, das über die Feuchtauftragswalzen in das Drucksystem eingespeist wird.

Der pH-Wert (potentia Hydrogenii = Wirksamkeit des Wasserstoffs) gibt an, wie stark eine vorliegende Lösung sauer oder alkalisch ist. Die optimalen Bedingungen für den Druck und die anschließende Trocknung sind vorhanden, wenn der pH-Wert zwischen pH 5,5 und 6,5 im leicht sauren Bereich liegt. Innerhalb dieses Bereiches muss der pH-Wert noch auf den pH-Wert des verwendeten Papiers abgestimmt werden.

Wasserhärte
Der pH-Wert des Feuchtwassers schwankt, bedingt durch den pH-Wert des Papiers. Mit Hilfe moderner Feuchtmittelzusätze wird der pH-Wert im offsetgünstigen Bereich von pH 4,8 bis 5,5 stabilisiert. Die Pufferwirkung des Feuchtmittelzusatzes ist jedoch stark von der Hydrogencarbonathärte des Wassers abhängig. Je höher diese ist, umso schneller ist die Pufferwirkung des Feuchtmittelzusatzes erschöpft. Aus diesem Grund gibt es Feuchtmittelzusätze für Wasser mit geringer oder hoher Hydrogencarbonathärte.

Alkohol
Neben den Feuchtmittelzusätzen wird dem Feuchtwasser noch Alkohol zugesetzt. Bei dem in Feuchtwerken eingesetzten Alkohol handelt es sich überwiegend um Isopropyl-Alkohol bzw. Isopropanol-Alkohol.

Die Aufgabe des Alkoholzusatzes beim Druck besteht darin, die Oberflächenspannung des Wassers herunterzusetzen. Dadurch lässt sich die Oberfläche gleichmäßiger benetzen und es wird ein deutlich geringerer Feuchtwasserfilm für die Plattenfeuchtung benötigt. Alkohol verdunstet schneller als Wasser. Durch diese rasche Verdunstung und die dabei auftretende Verdunstungskälte wird das Farbwerk und die Druckplatte zusätzlich gekühlt.

Daneben tritt durch den Alkoholeinsatz ein ausgesprochen positiver Effekt dadurch ein, dass der Feuchtmittelfilm gering gehalten werden kann und damit auch weniger Feuchtmittel über das Gummituch auf den Bedruckstoff gelangt. Geringere Dimensionsschwankungen beim Bedruckstoff sind die Folge.

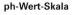

ph-Wert-Skala

1.5 Siebdruck (Durchdruck)

1.5.1 Verfahren

Druckform

Die Druckform beim Siebdruck besteht aus einem Siebgewebe, dem Träger der Schablonendruckform (Farbschablone). Das Gewebe ist an den zu druckenden Stellen farbdurchlässig. Alle Stellen, die nicht drucken, weisen eine farbundurchlässige Sperrschicht auf.

Siebdruckgewebe gibt es in den unterschiedlichsten Qualitäten. Wir unterscheiden:

- *Naturseidengewebe* – werden nur noch handwerklich und in der Serigrafie verwendet.
- *Synthetische Gewebe* – Polyestergewebe werden heute aufgrund ihrer idealen Eigenschaften im industriellen Siebdruck fast ausschließlich verwendet.
- *Metallische Gewebe* aus Kupfer oder Draht – werden aufgrund ihrer mangelnden Elastizität nur noch für Arbeiten eingesetzt, bei denen eine höchste Passergenauigkeit notwendig ist, z. B. beim Druck von Leiterplatten für elektronische Geräte.

Die Qualität der Siebgewebe wird durch die Siebfeinheit und durch den Faden- oder Drahtdurchmesser bestimmt. Je nach Auftragsart, Bedruckstoff und Farbe verwendet der Siebdrucker ein Gewebe mit passenden Parametern. Die Siebdicke und die Maschenweite beeinflussen die Farbschichtdicke und das Farbauftragsvolumen.

Die Siebfeinheit gibt die Anzahl der Fäden pro Zentimeter an. Ein Siebgewebe mit der Kennzahl 80 weist demzufolge 80 Fäden/cm auf. Übliche Feinheiten für die Mehrzahl der Aufträge liegen zwischen 70 und 180 Fäden. Bei Druckarbeiten auf Papier werden mehrheitlich Siebe mit 120 Fäden/cm eingesetzt. Bei Arbeiten auf textilen

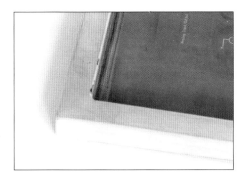

Siebdruckformen

Materialien liegen die Siebfeinheiten darunter. Je feiner die Bedruckstoffoberfläche, umso feiner muss die Fadenzahl des Siebes gewählt werden. Dies gilt umso mehr, wenn detailreiche Bilder auf den Bedruckstoff übertragen werden sollen.

Das Siebgewebe wird in einen Aluminiumrahmen gespannt. Dabei unterscheidet man Rahmen mit starrer oder beweglicher Gewebehalterung. Bei den starren Rahmen wird das Gewebe überwiegend durch Aufkleben befestigt. Bewegliche Halterungen halten das Gewebe mechanisch oder pneumatisch in der richtigen Arbeitsposition.

Rund um die nutzbare Druckfläche ist eine freie Fläche, die sogenannte Farbruhe. Diese Fläche wird zum Umsetzen der Farbrakel benötigt, da die Farbübertragung durch den Zug der Rakel in zwei Richtungen erfolgt. Daneben ist ein größerer Raum für die Farbruhe günstig für den Verzug des Gewebes.

Die Farbruhe variiert üblicherweise zwischen 10 bis 30 cm. Muss der Rahmen zum Druck gewinkelt werden, wird die Farbruhe und auch das Sieb größer gewählt.

Druckbild

Beim Siebdruck müssen verfahrensbedingt alle Elemente gerastert werden. Die Rasterweite im Siebdruck ist gering,

meist wird ein Raster zwischen 15 und 48 L/cm verwendet. Eine Stärke des Siebdrucks ist hingegen die fühlbar hohe Farbschicht. An den Kanten von Buchstaben und Farbflächen ist die Siebstruktur erkennbar, sie ähnelt dem Sägezahneffekt (siehe Foto auf der nächsten Seite) beim Tiefdruck.

Druckprozess
Mit Hilfe der Rakel **A** wird Druckfarbe **B** über ein Sieb **C** geführt. An den offenen Stellen des Siebes wird die Farbe hindurchgedrückt und auf den darunterliegenden Bedruckstoff **D** wird eine Information übertragen.

An den durch die Schablone abgedeckten Stellen des Siebes wird die Druckfarbe zurückgehalten. Die Bedruckstoffe müssen nicht, wie in den anderen Druckverfahren, plan liegen, sondern können die verschiedensten Formen aufweisen. Die aufzutragende Farbschichtdicke kann variiert werden, es ist sogar möglich, die Druckfarbe reliefartig aufzubringen.

Dem Drucker stehen hierfür lasierende, deckende, matte, hochglänzende, leuchtende und unterschiedlich trocknende Druckfarben zur Verfügung. Die Lichtechtheit reicht von geringster bis höchster Stufe. Es gibt kein Druckverfahren, das eine so breite Palette an möglichen Druckfarben aufweist wie der Siebdruck.

1.5.2 Merkmale

Wegen der Siebstruktur können an den Rändern von Tonflächen Zackenränder entstehen.

Grobes Raster
Der Siebdruck kann keine sehr feinen Raster wiedergeben und keine feinen Strichelemente.

Hoher Farbauftrag
Ein typisches Merkmal des Siebdruckproduktes ist der 10- bis 20-mal stärkere und mit den Fingern deutlich fühlbare Farbauftrag. Dies ist im Vergleich zu den anderen Druckverfahren ein eindeutig fühlbarer und auch sichtbarer Unterschied. Die Farbschichtdicke des Siebdrucks ist abhängig von der Siebfeinheit, der verwendeten Druckfarbe und der Art und Stärke der verwendeten Schablone.

1.5.3 Anwendung

Siebdruckformen lassen sich günstig herstellen, das Verfahren kann daher bereits ab etwa 10 Exemplaren wirtschaftlich sinnvoll eingesetzt werden.

Wir kennen aus unserem täglichen Leben unzählige Produkte, die mit Siebdrucktechnologien hergestellt wurden. Aufkleber, Aschenbecher, Plakate, Fahnen, Beschriftungen, Feuerzeuge, Wer-

Druckprinzip Siebdruck

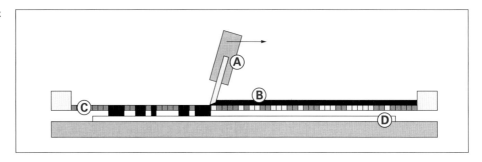

26

Druckbild (Siebdruck)
Abbildungen 15-fach
vergrößert

betafeln, Schilder, Tachometerskalen, Bierkisten, Gläser, Computertastaturen usw. sind meist Siebdruckprodukte.

Das Bedrucken von Hohl- und Formkörpern wie Glasflaschen, Büchsen, Schachteln, Kartonagen, Einkaufstaschen u. Ä. ist problemlos möglich. Ebenso können unterschiedliche Materialien bedruckt werden: Leder, Glas, Pappe, Kunststoff, Textilien, Holz, Metall, Folie sind mit entsprechenden Druckfarben bedruckbar.

Für die Elektronikindustrie werden elektrische Widerstände oder Leiter direkt mit stromleitenden Druckpasten in hoher Schichtdicke auf Platinen aufgedruckt – zum Teil werden dazu Metalle als „Druckfarbe" verwendet.

Bei Siebdruck-Vollautomaten sind alle Arbeitsabläufe automatisiert. Der Druckbogen wird über einen Zylinder geführt und streifenförmig unter einer flach liegenden Druckform bedruckt. Dabei steht die Rakel über dem sich drehenden Zylinder still. Vollautomaten können zu Siebdruck-Fertigungsstraßen ausgebaut werden, mit denen mehrfarbig gedruckt und in Trocknungseinrichtungen getrocknet wird.

Die Druckgeschwindigkeiten des industriellen Siebdrucks erreichen nicht die Leistungszahlen der anderen Druckverfahren. Dies liegt an den Eigenschaften der Druckformen und an den vergleichsweise langen Trocknungszeiten der verwendeten Druckfarben.

1.5.4 Maschinen

Die einfachste Siebdruckmaschine ist das Siebdruckgerät. Es weist ein Druckfundament auf, häufig ist Saugluft zum Fixieren der Bogen vorhanden. Eine Schwinge ermöglicht das Auf- und Abbewegen der eingespannten Druckform. Die Rakel wird meist von Hand über das Sieb gezogen.

Bei den Siebdruck-Halbautomaten ist das Hin- und Herschieben der Rakel mechanisch. Das Anlegen des Druckbogens und das Abnehmen des bedruckten Bogens erfolgen manuell.

Halbautomatische Siebdruckmaschine
THIEME 500

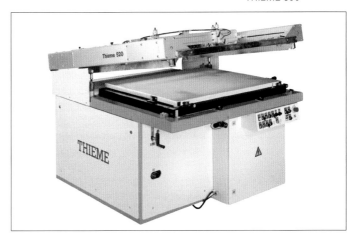

27

1.6 Inkjetdruck (Digitaldruck)

Druckbild (Inkjet-druck)

Abbildung links 15-fach, rechts 30-fach vergrößert

1.6.1 Verfahren

Druckform

Bei digitalen Druckverfahren existiert keine physische Druckform.

Druckbild

Je nach Maschine bzw. Drucker wird nach dem Rasterprinzip AM oder FM (siehe Seite 9 ff.) gearbeitet. Bei Inkjetdruckern in der privaten Nutzung und als Proofdrucker wird oftmals frequenzmoduliert gerastert, wie in der Abbildung oben links zu sehen. Bei Inkjetdruckmaschinen, die für den Auflagendruck konstruiert sind, wird meist amplitudenmoduliert gerastert, wobei sich die Rasterpunkte, wie oben rechts in der Abbildung zu sehen, aus vielen kleinen Tintentropfen zusammensetzen.

Text wirkt im Inkjetdruck an den Kanten etwas unscharf, da alle Elemente aus kleinen Tintentropfen zusammengesetzt werden. Jedoch ist in Bezug auf die Druckqualität bei Bildern und die Leuchtkraft der Farben ein guter Tintenstrahldruck allen anderen Verfahren überlegen.

Die Rasterweite beim Inkjetdruck ist bei AM-Rasterung mit der des Offsetdrucks vergleichbar, bei FM-Rasterung sind theoretisch Auflösungen bis 2.400 dpi realisierbar.

Druckprozess Continuous-Inkjet

Der Druckkopf **A** erzeugt einen permanenten Tintenstrahl, unabhängig davon, ob mit dieser Tinte gerade gedruckt werden soll oder nicht. Der Tintenstrahl wird in einzelne Tröpfchen zerlegt. Die Tröpfchen werden von einer Elektrode **B** aufgeladen.

Die Ablenkelektrode **C** lenkt die Tropfen, die für das Druckbild nicht benötigt werden, seitlich ab. Damit wird ein Teil der Tröpfchen in die entsprechende Position auf dem Bedruckstoff **D** aufgebracht, die nicht benötigte Tinte wird gesammelt und – bei einigen Druckerherstellern – dem Tintenbehälter **E** zur weiteren Nutzung wieder zugeführt.

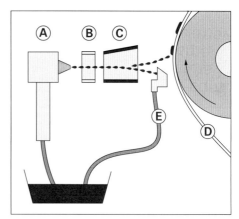

Continuous-Inkjet-Verfahren

28

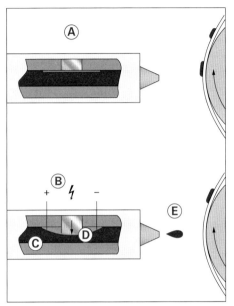

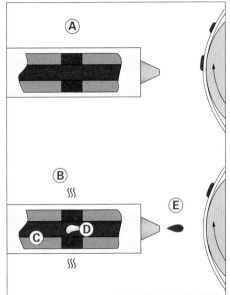

Inkjetdruckverfahren
- Links: Piezo-Ver-fahren
- Rechts: Bubble-Jet-Verfahren

Druckprozess Piezo-Verfahren

Das Piezo-Verfahren ist ein Drop-on-De-mand-Verfahren (DOD), die Tinte wird also im Gegensatz zum Continuous-Inkjet-Verfahren vom Druckkopf nur bei Bedarf abgegeben. Ein im Druckkopf befindlicher Piezo-Kristall **A** wird ver-formt, indem eine pulsierende elek-trische Spannung **B** angelegt wird.

Die Kammer mit dem Tintenvorrat **C** wird über eine Membran **D** in ihrem Vo-lumen verkleinert, damit die Tinte **E** aus dem Druckkopf gepresst werden kann.

Die Tinte bildet beim Düsenaustritt einen Tropfen, dessen Volumen sich über die Stärke des angelegten elektri-schen Impulses steuern lässt.

Ein Piezo-Kristall erreicht bis zu 23.000 Schwingungen pro Sekunde.

Druckprozess Bubble-Jet-Verfahren

Das Bubble-Jet- bzw. Thermo-Verfahren zählt, wie das Piezo-Verfahren, zu den Drop-on-Demand-Verfahren. Beim Bubble-Jet-Verfahren enthält die Tinten-kammer im Druckkopf ein Heizelement **A**. Dieses wird, wenn ein Punkt auf den Bedruckstoff gesetzt werden soll, inner-halb kürzester Zeit auf mehrere hundert Grad erhitzt **B**. Durch die Erhitzung ver-dampft die Tinte **C** und es entsteht eine Dampfblase **D**. Diese presst die vor der Dampfblase liegende Tinte **E** explosi-onsartig aus der Düse Richtung Be-druckstoff. Durch die folgende Abküh-lung und das Ausstoßen der Tinte zieht sich die Dampfblase wieder zusammen und neue Tinte kann, bedingt durch den entstehenden Unterdruck, nachfließen.

Digitaldruckmaschine mit Piezo-Verfahren

Xerox® Impika® Compact

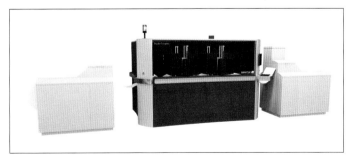

1.6.2 Merkmale

Charakteristisch für Druckprodukte, die mit dem Inkjetdruckverfahren gedruckt wurden, ist die sehr gute Detailwiedergabe bei Fotos und Farbverläufen, verbunden mit dem Nachteil der etwas unscharf erscheinenden Buchstaben und Kanten.

Die verwendete Tinte ist in manchen Fällen wasserlöslich und bleicht oft schneller aus als bei anderen Druckverfahren. Bei saugfähigen Bedruckstoffen neigt die verwendete Tinte zum Verlaufen.

1.6.3 Anwendung

Digitale Druckverfahren, wie der Inkjetdruck, eignen sich sehr gut für Einzelexemplare oder personalisierte Drucksachen.

Fotodrucke, Proofs und großformatige Drucke, personalisierte Printmedien sowie Plakate, Werbedruck- und Geschäftsdrucksachen in geringerer Auflage sind einige Anwendungsbeispiele. Bei einer Auflagenhöhe von 1 bis etwa 1.000 Exemplare ist der Digitaldruck meist das wirtschaftlichste Druckverfahren.

1.6.4 Maschinen

Inkjetdrucker bzw. -druckmaschinen werden heute meist in vier Anwendungsbereichen genutzt:
- Desktop-Drucker (private und geschäftliche Nutzung für geringe Auflagen)
- Großformatdruck
- Auflagendruck in Konkurrenz zum Offsetdruck
- Fotodrucker

Bei allen Inkjetdruckern werden flüssige Tinten als farbgebendes Medium genutzt. Üblicherweise sind dies die subtraktiven Grundfarben Cyan, Magenta, Gelb und Schwarz. Einige Drucker verwenden zur Farbraumerweiterung noch Sonderfarben, die je nach Hersteller als Hellblau, Cyan (hell), Magenta (hell) oder Orange angeboten werden. Über zusätzliche Farbwerke können so auch Pantone- oder HKS-Farben annähernd abgebildet werden. Auch der Druck mit weißer Farbe und die Inline-Veredelung mit vollflächigem oder partiellem Lack sind möglich.

Die Trocknungseigenschaft einer Tinte muss auf den genutzten Bedruckstoff abgestimmt werden. Je nach der Saugfähigkeit des Bedruckstoffes verläuft die Tinte mehr oder weniger stark und wird dadurch das Druckergebnis beeinflussen. Die meisten Nutzer kennen diesen Effekt durch den Gebrauch unterschiedlicher Papiere im Homebereich. Tinten auf Wasserbasis eignen sich für das Bedrucken von Papieren und ähnlich saugfähigen Materialien. Lösungsmittelhaltige Tinten werden zum Bedrucken von Kunststofffolien, metallisierten Oberflächen und Glas verwendet. Pigmenttinten wurden für das Bedrucken von dunklen Bedruckstoffoberflächen entwickelt, um eine gute Deckung und Lichtechtheit zu gewährleisten.

Zunehmend spielen Inkjetdrucker im professionellen Publishing eine bedeutende Rolle für die Herstellung von Großformatdrucken, Prüfdrucken und für bestimmte Produktbereiche wie z. B. Tapeten- oder Dekordruck. Inkjetdrucker arbeiten meist nach den folgenden Verfahren:
- Continuous-Inkjet-Verfahren
- Piezo-Verfahren
- Bubble-Jet-Verfahren

Meist arbeiten Digitaldruckmaschinen noch nicht so zuverlässig wie z. B. Offsetdruckmaschinen.

1.7 Elektrofotografie (Digitaldruck)

1.7.1 Verfahren

Druckform
Bei digitalen Druckverfahren existiert keine physische Druckform.

Druckbild
Rasterpunkte erscheinen beim elektrofotografischen Verfahren unscharf. Buchstaben, wie auch Rasterpunkte, werden, wie in den Abbildungen auf der nächsten Seite zu sehen, aus vielen kleinen Tonerpartikeln zusammengesetzt. Besonders bei Buchstaben und Kanten „streuen" Tonerpartikel rund um die druckenden Elemente.

Die Rasterweite beim elektrofotografischen Verfahren ist meist etwas gröber als beim Offsetdruck, theoretisch sind Auflösungen bis 1.200 dpi realisierbar.

Druckprozess
Beim elektrofotografischen Verfahren (Xerografie) ist die Oberfläche der Trommel mit einem Fotohalbleiter beschichtet, dessen Widerstand sich durch die Lichteinwirkung verändert.

Die Fotoleitertrommel **A** wird von einem Ladecorotron **B** negativ geladen. Die Bebilderung erfolgt mit einem scharf gebündelten Lichtstrahl **C** (Laser oder Leuchtdiode), der eine Entladung an den nicht druckenden Stellen bewirkt. Im nächsten Schritt werden jene Bereiche mit positiv geladenem Toner **D** eingefärbt, die vom Licht entladen worden sind, man spricht auch vom „Dunkelschreiben".

Das Tonerbild, das sich nun auf der Fotoleitertrommel befindet, wird durch elektrostatische Prozesse auf den Bedruckstoff **E** gebracht. Bei diesem Prozess verbleibt allerdings der sogenannte „Resttoner" an der Trommel. Mittels Bürste und Absaugung **F** werden die

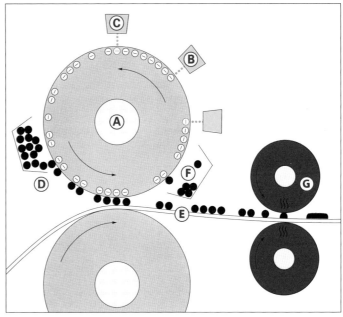

Elektrofotografisches Verfahren

Resttonerbestandteile automatisch von der Trommel entfernt.

In der Fixiereinheit **G** wird der Toner auf dem Bedruckstoff fixiert. Erst durch die Fixierung werden die Tonerpartikel mit dem Papier verbunden, so dass das Printprodukt abrieb- und scheuerfest ist. Damit die Tonerschicht nicht sofort abschreckt, denn dadurch käme keine

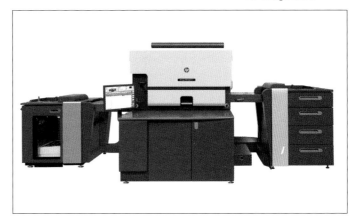

Digitaldruckmaschine mit Flüssigtoner
HP Indigo 7900

Haftung zustande, muss der Bedruck-
stoff dieselbe Temperatur wie der
Toner aufweisen. Die übliche Übertra-
gungstemperatur liegt bei ca. 120° bis
140°C. Durch das Abkühlen erstarrt die
Tonerschicht und geht in einen festen
Zustand über.

1.7.2 Merkmale

Die Detailwiedergabe bei Fotos und
Farbverläufen ist beim elektrofotogra-
fischen Druck schlechter als beim Inkjet-
oder Offsetdruck. Buchstaben und
Kanten erscheinen grundsätzlich scharf,
jedoch „streuen" Tonerpartikel rund um
die druckenden Elemente.

Die Rasterweite beim elektrofotogra-
fischen Verfahren ist meist etwas gröber
als beim Offsetdruck, bei Flächen unter
10 % Flächendeckung sind manchmal
Schmutzeffekte zu beobachten.

1.7.3 Anwendung

Digitale Druckverfahren, wie der elek-
trofotografische Druck, eignen sich sehr
gut für Einzelexemplare oder perso-
nalisierte Drucksachen. Die meisten

Kopiergeräte und Bürodrucker arbeiten
nach diesem Verfahren. Plakate, Werbe-
drucke, personalisierte Printmedien und
Geschäftsdrucksachen in geringerer
Auflage sind einige Anwendungsbei-
spiele. Bei einer Auflagenhöhe von
1 bis etwa 1 000 Exemplare ist der
Digitaldruck meist das wirtschaftlichste
Druckverfahren.

1.7.4 Maschinen

Am meisten verbreitet ist der elektro-
fotografische Druck mit Festtoner, es
gibt aber auch Druckverfahren, die mit
Geltoner oder Flüssigtoner arbeiten.

Drucker, die statt eines Laserstrahls
Leuchtdioden einsetzen, werden LED-
Drucker genannt (LED = Light-Emitting
Diodes). Alle elektrofotografischen Dru-
cker bzw. Druckmaschinen nutzen Toner
in den subtraktiven Grundfarben Cyan,
Magenta, Gelb und Schwarz. Einige
Drucker verwenden zur Farbraumerwei-
terung über zusätzliche Farbwerke Son-
derfarben. Auch der Druck mit weißem
Toner und die Inline-Veredelung mit
vollflächigem oder partiellem transpa-
renten Toner sind möglich.

1 Druckfaktoren kennen und zuordnen

Nennen Sie die vier Druckfaktoren, die außer beim Digitaldruck bei allen Druckverfahren vorkommen, und erläutern Sie diese kurz.

1.

2.

3.

4.

2 Druckprinzipe kennen

Vervollständigen Sie die folgenden Aussagen:

a. Beim direkten Druck ist ...

☐ die Druckform seitenrichtig.

☐ die Druckform seitenverkehrt.

b. Beim indirekten Druck ist ...

☐ die Druckform seitenrichtig.

☐ die Druckform seitenverkehrt.

3 Druckprinzipe kennen

Benennen Sie die unten abgebildeten Druckprinzipe.

A :

B :

C :

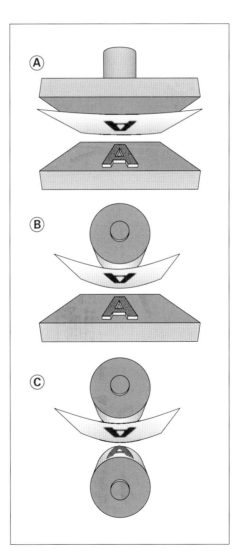

4 Druckverfahren kennen

Benennen Sie die unten abgebildeten Druckverfahren.

A : ..

B : ..

C : ..

D : ..

E : ..

F : ..

5 Grundfarben des Drucks kennen

Nennen Sie die drei Grundfarben der subtraktiven Farbmischung.

1. ..

2. ..

3. ..

6 Funktion von Schwarz kennen

Erklären Sie die Funktion von Schwarz als vierte Druckfarbe.

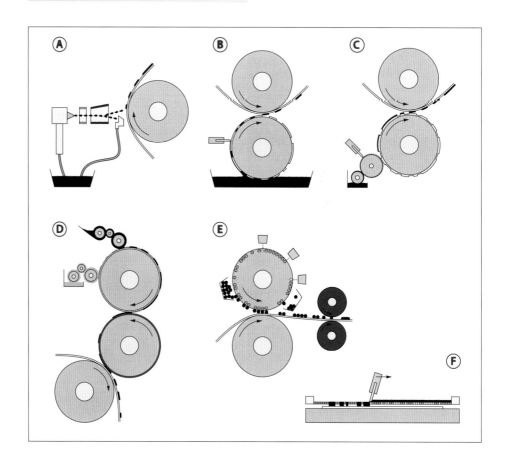

34

7 Druckverfahren erkennen

Ordnen Sie die rechts abgebildeten
Vergrößerungen von Druckprodukten
jeweils einem Druckverfahren zu und
begründen Sie Ihre Zuordnung (alle
Abbildungen 15-fach vergrößert).

A :

B :

C :

D :

E :

35

8 AM- und FM-Rasterung erläutern

Beschreiben Sie das Grundprinzip der folgenden Rasterungen:

a. AM-Rasterung

...

...

...

...

...

b. FM-Rasterung

...

...

...

...

...

...

9 Hybridrasterung erklären

Welche Besonderheiten kennzeichnen die Hybridrasterung?

...

...

...

...

...

10 Rasterwinkelung im Farbdruck festlegen

Mit welcher Rasterwinkelung müssen die Teilfarben eines 4c-Farbdrucks gewinkelt sein?

C: ..

M: ...

Y: ..

K: ..

11 Rasterwinkelung im Farbdruck beurteilen

Sie erhalten eine Farbsatzdatei zum Ausbelichten. Der Kunde hat Ihnen in den Dateivorgaben geschrieben, dass die Rasterwinkelung für den Punktraster wie folgt vorgenommen werden soll:

- Cyan 60°,
- Magenta 110°,
- Gelb 150°,
- Schwarz 200°.

Welche Information geben Sie Ihrem Kunden hinsichtlich der Rasterwinkelung, damit er später ein zufriedenstellendes Druckergebnis erhalten kann.

...

...

...

...

...

...

12 Marken, Hilfszeichen und Kontrollelemente kennen

Erklären Sie, wozu die folgenden Marken, Hilfszeichen und Kontrollelemente dienen:

a. Flattermarken

b. Passkreuze

c. Schneidemarken

13 Flexodruck kennen

Nennen Sie die folgenden Elemente einer Flexodruckmaschine:

A :

B :

C :

D :

14 Flexodruck erkennen

Beschreiben Sie die drei Haupterkennungsmerkmale des Flexodrucks.

1.

2.

37

3.

15 Tiefdruck kennen

Beschriften Sie die folgende Zeichnung,
indem Sie die folgenden Elemente mit
den jeweiligen Buchstaben markieren:
A Formzylinder
B Farbwanne
C Rakel
D Bedruckstoff

16 Tampondruck kennen

Beschreiben Sie den Tampondruck und
dessen spezielles Einsatzgebiet.

17 Offsetdruck kennen

Beschreiben Sie den Druckprozess beim
Offsetdruckverfahren.

18 Siebdruck kennen

Beschreiben Sie den Druckprozess beim
Siebdruckverfahren.

19 Inkjetdruckverfahren kennen

Nennen Sie die drei Druckverfahren
beim Inkjetdruck.

1.

2.

3.

20 Elektrofotografie kennen

Beschreiben Sie den Druckprozess bei der Elektrofotografie.

b. Tiefdruck

c. Offsetdruck (Flachdruck)

d. Siebdruck (Durchdruck)

e. Inkjetdruck

f. Elektrofotografie

21 Anwendung von Druckverfahren kennen

Nennen Sie jeweils für das Druckverfahren typische Druckprodukte:
a. Flexodruck (Hochdruck)

22 Anwendung von Druckverfahren kennen

Zeichnen Sie in der Abbildung unten, wie beim Druckverfahren „Siebdruck", jeweils einen Balken für den Auflagenbereich der anderen Druckverfahren ein, in dem die Verfahren sinnvoll eingesetzt werden können.

Tabelle zu Aufgabe 22

	1	10	500	1.000	5.000	20.000	200.000	500.000
Flexodruck								
Tiefdruck								
Bogenoffsetdruck								
Rollenoffsetdruck								
Siebdruck		▬▬▬▬▬▬▬▬▬						
Inkjetdruck								
Elektrofotografie								

2.1 Einführung

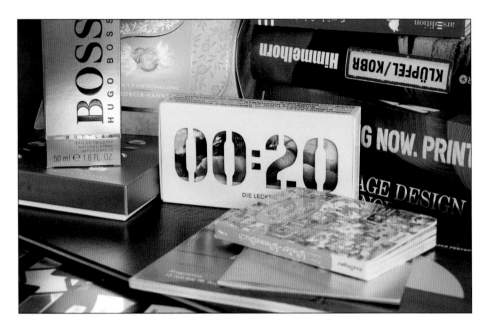

2.1.1 Zweck der Veredelung

Die Gründe, die für eine Veredelung sprechen, sind vielfältig. Einerseits kann eine Veredelung dazu dienen, ein Druckprodukt zu schützen, dies ist z. B. bei einem Buchumschlag der Fall. Andererseits kann mit einer Veredelung gezielt das Aussehen, die Form, die Haptik und der Geruch eines Druckproduktes verändert und damit aufgewertet werden.

Veredelung zum Schutz
Der Schutz vor Umwelteinflüssen, Flüssigkeiten, Gasen und mechanischen Einflüssen – vor allem bei Transport und Lagerung – spielt eine wichtige Rolle. Gerade in den Bereichen der Verpackungen und Buchumschläge werden daher sehr häufig Veredelungen eingesetzt.

Veredelung zur Aufwertung
Vor allem die Hersteller hochpreisiger Markenartikel z. B. in der Mode- und Kosmetikindustrie verwenden zur besseren Produktpräsentation am „Point of Sale" häufig Veredelungen. Ziele von aufwertenden Veredelungen sind:
- Emotionen wecken und positive Gefühle erzeugen
- Unterscheidbarkeit von anderen Produkten erhöhen (stärkere Differenzierung)
- Wiedererkennungswert steigern
- Wertsteigerung bzw. Rechtfertigung eines höheren Produktpreises durch eine veredelte Verpackung
- Beeinflussung von Kunden bei der Kaufentscheidung
- Intensivierung des Markeneindrucks

2.1.2 Art der Veredelung

Die Druckindustrie bietet diverse Veredelungsmöglichkeiten an, die meisten lassen sich den folgenden vier Bereichen zuordnen:
- Lackierung
- Folierung

© Springer-Verlag GmbH Deutschland 2018
P. Bühler, P. Schlaich, D. Sinner, *Druck*, Bibliothek der Mediengestaltung,
https://doi.org/10.1007/978-3-662-54611-6_2

- Prägung
- Stanzung

Viele Veredelungen sind kombinierbar und werden auch häufig kombiniert.

2.1.3 Einflussfaktoren

Bei Druckveredelungen ist es wichtig, die einzelnen Faktoren aufeinander abzustimmen. Beispiele für Faktoren, die einen Einfluss auf die Veredelung haben, sind:

- Art des Motivs
- Zur Verfügung stehendes Budget
- Qualität und Beschaffenheit der gelieferten Daten
- Art des Bedruckstoffs
- Druckfarbe
- Lackart
- Folienart
- Druckhilfsmittel (z. B. Puder)
- Qualität der verwendeten Materialien und Werkzeuge
- Qualifikation des Personals
- Zeitpunkt der Veredelung bzw. Produktionsreihenfolge
- Weiterverarbeitung
- Transport und Lagerung

2.1.4 Wirkung der Veredelung

Die optimale Wirkung eines Produktes hat nachhaltigen Einfluss auf die Kaufentscheidung eines Konsumenten. Kaufentscheidungen am „Point of Sale" fallen mehrheitlich in Sekundenbruchteilen und werden zu einem hohen Prozentsatz aus dem Gefühl heraus unbewusst gesteuert.

Die optische Wirkung wird in vielen Fällen durch den Tastsinn ergänzt. Dafür werden Strukturlacke mit rauen Oberflächen, samtweiche Softtouch-Lacke oder Relieflacke eingesetzt. Durch metallische Folien, farbige Folien oder Pigmentzusätze im Lack können Effekte

erzeugt werden, die einen bleibenden Eindruck hinterlassen.

Duftlacke wirken auf die Nase und sprechen damit ein weiteres, emotional wichtiges Sinnesorgan an.

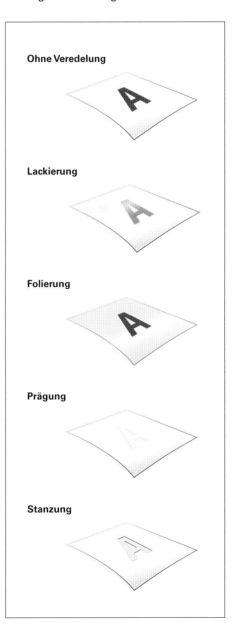

Veredelungsarten

Ohne Veredelung

Lackierung

Folierung

Prägung

Stanzung

41

2.2 Lackierung

Lackierungen können vollfächig oder partiell aufgebracht werden und sind auch im Digitaldruck möglich.

Lack kann glänzende oder matte Effekte erzeugen, dick aufgetragen (Relieflack) auch haptisch wahrgenommen werden. Lack kann riechen (Duftlack) oder mit Hilfe von metallisch glänzenden Polyesterpartikeln auch glitzern (Glitterlack).

Der partielle Lack auf den Seiten 40, 45 und 48 wurde inline als glänzender UV-Lack aufgetragen.

Veredelung mit Lack

Um eine Drucklackierung herzustellen, weisen viele Druckmaschinen ein zusätzliches Lackwerk auf, das speziell für die Lackierungstechnologie aus-

gelegt ist. Je nach verwendetem Lack ist es notwendig, nach dem Lackwerk noch eine Trocknungseinrichtung in der Druckmaschine zu installieren. Diese Druckveredelung in der Druckmaschine wird als Inline-Veredelung bezeichnet.

Durch die zunehmende Bedeutung der UV-Lacke bei der Druckveredelung hat sich neben der klassischen Inline-Verarbeitung der Trend zur Offline-Veredelung entwickelt. Hier wird in mehreren Druckgängen ein sehr hoher Lackauftrag aufgebracht. Dazu müssen allerdings die Druckgeschwindigkeiten reduziert werden. Wenn aber zu geringe Druckgeschwindigkeiten gefahren werden, wird der Einsatz von Offsetmaschinen unwirtschaftlich. Deshalb wurden Maschinen zur Offline-Drucklackierung entwickelt, die den hohen Veredelungsansprüchen in diesen hochpreisigen Marktsegmenten gerecht werden können. Diese Maschinen sind in der Lage, in mehreren Druckgängen Lackaufträge auszuführen, die den höchsten Ansprüchen der Druckveredelung genügen.

Mit UV-Lacken lassen sich spezielle Effekte erzielen. Sie eignen sich besonders als hochglänzende Klarlacke, aber auch als Metalleffektpigmentlacke. UV-Lacke lassen sich partiell oder vollflächig auftragen. Bei einem partiellen Lackauftrag auf einem Druckprodukt spricht man auch von einer *Spotlackierung*.

Mit UV-Lack können Materialien mit glatten Oberflächen wie beschichtete Papiere, Kunststoffe oder Metalle bedruckt werden.

Wenn mit UV-Lack veredelt wird, müssen die Bedruckstoffe dafür geeignet sein. Die Trocknung der aufgedruckten Lackschicht erfolgt durch UV-Bestrahlung. Dabei kann ein ungeeigneter Bedruckstoff unter Umständen vergil-

Druckprodukt mit partieller Lackierung

Druckprodukt mit Relieflack

Druckprodukt mit Glitterlack

ben. Durch den Einsatz von Papieren
ohne optische Aufheller kann das aber
verhindert werden.

Lackarten
Grundsätzlich gibt es fünf Lackarten für
Lackierungen:
- *Drucklack*, der sich wie Druckfarbe
 verarbeiten lässt.
- *Dispersionslack* auf Wasserbasis, der
 üblicherweise über ein separates
 Lackwerk aufgetragen wird.
- *UV-Lack* und *Metalliclack*, der über ein
 Farbwerk oder Lackwerk aufgetragen
 wird.
- *Duftlack* wird über ein separates Lack-
 werk aufgebracht.

2.2.1 Drucklack

Der Aufbau von Drucklacken beim
Offsetdruck gleicht im Wesentlichen
dem einer Druckfarbe, nur ohne Farb-
pigmente. Der Feststoffanteil liegt bei
etwa 75 %. Bei der oxidativen Trock-
nung schlagen die Lösemittel in den
Bedruckstoff weg bzw. verdampfen. Zur
Trocknung ist Pudern in der Maschine
erforderlich, was zu Glanzeinbußen
führen kann. Dieser Lack basiert wie die
Offsetdruckfarbe auf Öl, lässt sich wie
eine Druckfarbe verarbeiten und ergibt
einen guten Glanz und einen guten
Feuchtigkeitsschutz. Die Schichtdicke
des Lackes ist jedoch gering.

Ein spezielles Lackwerk in der
Druckmaschine ist nicht notwendig, so
ist z. B. der Druck eines vierfarbigen
Druckerzeugnisses mit Lack auf einer
Fünffarben-Druckmaschine möglich.

Drip-off-Verfahren
Bei diesem Verfahren wird im letzten
Farbwerk einer Offsetdruckmaschine ein
Öldruck-Mattlack auf die gewünschten
matten Flächen der Druckform aufge-

Druckprodukt
mit Matt-Glanz-
Effekt durch Drip-off-
Verfahren

bracht. Im danach folgenden Lackwerk
wird eine vollflächige Dispersionslackie-
rung mit einem Hochglanz-Thermolack
durchgeführt. Durch die Erwärmung mit
einem separaten Heizaggregat sinkt die
Viskosität des Lackes, so dass sich die-
ser gut verarbeiten lässt. Der Glanzlack
perlt an den Mattlack-Stellen ab und die
Mattierung bleibt erhalten. Von diesem
Vorgang wird auch der Verfahrensname
abgeleitet: „Drip off" bedeutet übersetzt
„abtröpfeln".

Durch die unterschiedliche Oberflä-
chenbeschaffenheit entstehen interes-
sante Effekte und Kontraste zwischen
matten und glänzenden Stellen auf dem
Bedruckstoff. Es lassen sich optische
Spielereien wie samtiges Aussehen
oder spiegelnde bzw. silbrige Eindrücke
auf einer Fläche erreichen. Die Kombi-
nation von Matt- und Glanzeffekt auf
einer Fläche ist für den Gestalter eine
Herausforderung. Für diese drucktech-
nisch interessanten Effekte ist bei den
Druckmaschinen keine Zusatzausrüs-
tung notwendig – nur Drucker und
Gestalter müssen mehr über diese
Verfahren wissen, um sie gewinnbrin-
gend zu nutzen.

Buchtitel mit partiellem, glänzendem UV-Lack

2.2.2 Dispersionslack

Die ältesten und einfachsten Lacke sind die sogenannten Wasserkastenlacke oder Dispersionslacke. Sie werden auch als Acryl-Dispersions- und Zelluloselacke bezeichnet und ergeben einen matten bis mittleren Glanz. Diese Lacke werden mit einer stoffbezogenen Heberwalze verarbeitet und benötigen im Prinzip kein spezielles Lackwerk. Die wichtigsten Inhaltsstoffe der Dispersionslacke sind Polymerdispersionen, fein verteilte polymere Kunstharze, Hydrosole, Wachsdispersionen, Filmbildungshilfen, Netzmittel und Entschäumer. Der Feststoffanteil bei einem Lack liegt bei etwa 20–50 %.

Die Eigenschaft und die Viskosität eines Lackes hängt von der Kombination der verschiedenen Rohstoffe ab, von den Anforderungen an ein lackiertes Druckprodukt und vom Übertragungssystem, das den Lack auf den jeweiligen Bedruckstoff überträgt.

Die Trocknung geschieht bei Dispersionslacken in der Regel rein physikalisch durch Verdunsten und Wegschlagen des Wassers. Durch Wärmezufuhr (IR-Trock-

nung) lässt sich die Trocknung bei allen Dispersionslacken beschleunigen.

Die Lackierungsmöglichkeiten reichen von der Vollflächenlackierung bis zur Spotlackierung mit Aussparungen oder einer nur auf ein bestimmtes Teilbildsegment bezogenen Lackierung.

2.2.3 UV-Lack

Die UV-Lackierung ermöglicht die Übertragung eines sehr kräftigen und hochglänzenden Lackspiegels. Zur Verwendung kommen spezielle UV-härtende Acryllacke, die zu 100 % auf polymerisierbaren Bindemittelbestandteilen aufgebaut sind und keine Lösemittel enthalten. Sie erzielen einen hohen Glanz und bieten eine sehr gute Kratz- und Scheuerfestigkeit. UV-Lacke trocknen nur mit speziellen UV-Trocknungsanlagen, die nach dem Lackwerk eingebaut sein müssen.

Vorteile UV-Lack
- Sofortige Durchhärtung des Lacks
- Höherer Glanzgrad
- Größere Kratz- und Abriebfestigkeit
- Besondere Haptik
- Druck auch auf nicht saugenden Materialien
- Wegfall der Puderbestäubung
- Direkte Weiterverarbeitung des Druckprodukts

Nachteile UV-Lack
- Erhöhte Material- und Energiekosten
- Erhöhte Investitionskosten im Bereich der Maschinen
- Eigengeruch von UV-Drucksachen
- Erschwertes Papierrecycling

Glitterlack
Glitterlack erzeugt einen glitzernden und schimmernden Effekt durch die im Lack befindlichen reflektierenden

Metallpartikel. Glitterlack gehört zu den UV-Lacken und kann dadurch schnell und effizient getrocknet werden.

Allerdings ist der Auftrag eines Glitterlacks nur im Siebdruckverfahren möglich. Dadurch ist das Bedrucken deutlich langsamer als beim Lackieren im Offsetdruckverfahren.

Relieflack
Durch Relieflackierung lassen sich Motive dreidimensional hervorheben, ohne dass der Bedruckstoff verformt wird. Relieflack ist haptisch deutlich fühlbar. Er wird auch für Blindenschrift verwendet.

Der Relieflack ist ein UV-Lack, d.h., er wird direkt nach dem Aufbringen durch UV-Licht gehärtet. Die Schichtdicke ist bei diesem Lack mit z.B. 500 µm (0,5 mm) wesentlich höher als bei „normalen" Lacken. Relieflacke sind nur bei Schriftgraden von mehr als 12 pt, Linien mit mindestens 3 pt Stärke und bei Papier mit einer Grammatur ab 200 g/m^2 sinnvoll.

UV – Sicherheit und Umwelt
Durch technologische Entwicklungen ist es der Druckmaschinenindustrie in den letzten Jahren gelungen, die UV-Drucktechnologie ebenso sicher wie den konventionellen Offsetdruck zu betreiben. Dazu mussten sowohl maschinentechnische Anlagen zur Absaugung als auch neue Farben und Lacke entwickelt werden.

Gemeinsames Vorgehen im Arbeits- und Gesundheitsschutz in Deutschland, England und Frankreich setzt seit dem Jahr 2001 gleiche Standards für den UV-Druck in Europa, die im sogenannten „UV-Protokoll" festgelegt sind.

Mittlerweile haben sich auch eine Reihe weiterer EU-Länder dem einheitlichen Vorgehen angeschlossen.

Papier, das mit UV-härtenden Farben oder Lacken bedruckt ist, kann beim Deinking von Altpapier Probleme verursachen. Daher sollten Papiere mit UV-Farben oder UV-Lacken getrennt gesammelt und entsorgt werden.

Partiell glänzender UV-Lack, inline aufgetragen

Partiell glänzender UV-Lack, inline aufgetragen auf einer Farbfläche (C 40, M 40, Y 40, K 100)

45

**Veredeltes Druck-
produkt**

- Hintergrund: parti-
 elle UV-Lackierung
 (matt)
- Fahrrad: Iriodinlack
 Silber

2.2.4 Metalliclack

Gold-, Silber- und Kupferlacke setzen
sich aus wässrigem Bindemittel, Metall-
pigmenten und Wachsen zusammen.
Die Wachse werden beigegeben, um die
Scheuerfestigkeit der Metallpigment-
farben zu verbessern. Die Metalliclacke
stellen metallische Farben auf unge-
wöhnlich realistische Art dar.

Diese Lacke weisen folgende Eigen-
schaften auf:
- Sehr guter Metalliceffekt
- Sehr guter Glanzeffekt
- Scheuerfestigkeit vergleichbar mit
 Offset-Goldfarbe
- Schnelle Trocknung
- Kostengünstige Inline-Produktion
- Geruchsneutral

Folgende Faktoren sind bei Metallic-
lacken besonders zu beachten:
- Separates Farbwerk erforderlich
- Wiedergabe feinster Details möglich
- Entsorgung der Lackreste muss als
 Sondermüll erfolgen.

Iriodinlack

In der Werbung wird durch die Verwen-
dung von Metallic-, Glitzer- und Perl-
muttlacken die Aufmerksamkeit der Le-
ser erregt. Besonders auffällige Effekte
erreicht man hier mit *Iriodinen.* Iriodine
sind winzig kleine Metallplättchen, wie
sie auch in Metalliclacken bei Autola-
ckierungen zur Verwendung kommen.

Im Druck lassen sich damit einzig-
artige Wirkungen erzielen – von perl-
muttähnlichem Glanz über metallische
Glitzereffekte bis hin zur realistischen
Darstellung seidenweicher Materialien.

Die Farb- und Lichtspiegelungen
der Iriodine und Metalloxidschichten
ermöglichen außergewöhnliche Gestal-
tungsvarianten. Je nach gewünschtem
Effekt werden die Iriodin-Pigmente
entweder in Dispersions- oder UV-Lacke
gemischt und über ein eigenes Lack-
werk auf das Trägermaterial gebracht.

Der Gestalter muss diese Effekte ken-
nen, um sie bereits im Vorfeld seinen
Kunden anzubieten und die Umsetzung
der Lackierung zu planen.

2.2.5 Duftlack

Grundlage der Duftlackierung ist die so-
genannte Mikroverkapselung des Duft-
öls in den Drucklack. Der verkapselte
Duft wird in den Drucklack eingearbeitet
und kann auf die unterschiedlichsten
Papiersorten gedruckt werden.

Der Lack wird dann z. B. als fünfte
Farbe in einer Fünffarben-Druckmaschi-
ne auf den Druck aufgetragen. Dabei
ist es unerheblich, ob der Duftlack
vollflächig oder partiell auf den Bogen
gedruckt wird.

Die Mikrokapseln sind lange haltbar
und verlieren ihren Duft erst, wenn
die Kapseln durch Druck, z. B. durch
Rubbeln mit dem Finger oder Aufreißen
eines Duftstreifens, zerstört werden.
Das Zerstören der Kapseln setzt den
Duft frei. Da in der Regel beim Zerstö-
ren der Duftlackschicht nicht alle Kap-

seln aufbrechen, ist das Freisetzen der Duftstoffe auch mehrmals möglich.

Für den Leser einer Drucksache mit Duftlackierung ist die Sache relativ einfach – er reibt über die lackierte Stelle und der Duft der Mikrokapseln wird freigesetzt. Verwendet wird die Duftlackierung als Werbemittel in Zeitschriften und Katalogen, bei Büchern, Comics oder Werbebeilagen.

Die Kosmetikindustrie verwendet diese Lackierung gerne, ebenso die Lebensmittelindustrie z. B. für Weihnachtswerbung oder Fruchtdüfte. Die Verwendungspalette von Duftlacken ist ausgesprochen groß.

Duftlacke können in allen klassischen Druckverfahren im Bogen- und Rollendruck eingesetzt werden. Sie sind damit auch bei hohen Druckauflagen ein absolut attraktives Werbemittel, das bei den Endkunden in der Regel mit Interesse aufgenommen wird.

Durch die aktive Handlung des Lesers beim Rubbeln über eine Anzeige bzw. bei einem angebotenen Produkt wird eine relativ lange Verweildauer des Lesers beim beworbenen Produkt erreicht.

2.2.6 Lacke im Vergleich

Die UV-Lackierung ist für viele Werbetreibende und Kreative eine wichtige Technologie geworden, denn mit ungewöhnlich hohem Glanz oder einer außergewöhnlichen haptischen Struktur lassen sich bei Drucksachen aus dem Rahmen fallende Eindrücke erzielen.

Daneben wird mit UV-Lacken eine kratzfeste Schutzschicht erreicht und das „Haften" auf wenig saugfähigen Bedruckstoffoberflächen ist ein gut zu nutzender Effekt dieser UV-Verfahrenstechnik. In Haptik, Glanz, Scheuerfestigkeit und Schutzwirkung sind

UV-Produkte konventionell veredelten Produkten deutlich überlegen.

Effekt- und Schutzlackierungen mit konventionellen Öl- und Dispersionslacken ergeben einen guten bis befriedigenden mechanischen Schutz bei interessanten Effektwirkungen. Der technische Aufwand ist geringer als beim UV-Druck.

Im Vergleich zu allen UV-Veredelungen fallen aber die konventionellen Lackeffekte schwächer aus.

2.2.7 Papier und Lacke

Einen entscheidenden Einfluss auf das Druckergebnis hat neben der Drucktechnologie der Bedruckstoff. Die Auswahl eines geeigneten Bedruckstoffes hat bei allen Lackiertechniken, aber besonders beim UV-Druck einen großen Einfluss auf die Haftfähigkeit, Scheuerfestigkeit und auf das Glanzergebnis.

Nicht jede Papier-Farb-Lack-Kombination ist gleich gut geeignet. Die folgende Zusammenstellung soll Ihnen bei der Auswahl geeigneter Papiere behilflich sein:

- Je glatter eine Papieroberfläche ist, umso höher ist bei der Lackierung der erreichbare Glanz.
- Papiere mit Mehrfachstrich bieten beste Voraussetzungen für einen hohen Glanz. Entsprechend eignet sich Naturpapier nur bedingt für eine Lackierung.
- Ob das Papier matt oder glänzend gestrichen ist, hat entscheidenden Einfluss auf die Gesamtwirkung. Klassische Kombination: matt gestrichenes Papier und glänzender Lack.
- Das Papier sollte bei der UV-Lackierung eine geringe Neigung zum Vergilben aufweisen. Das gilt vor allem dann, wenn es mehrmals durch den UV-Trockner befördert werden muss.

2.2.8 Lackform anlegen mit InDesign

Making of...

1 Erstellen Sie in Adobe InDesign im Fenster *Farbe > Farbfelder* ein neues Farbfeld.

2 Klicken Sie die neu erstellte Farbe mit Doppelklick an und benennen Sie die Farbe als *Lack* **A**. Ändern Sie die Farbe auf *C 0 %*, *M 100 %*, *Y 0 %* und *K 0 %* **B** und bestätigen Sie die Einstellungen mit *OK* **C**.

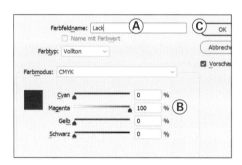

3 Erstellen Sie die Elemente, die lackiert werden sollen, und weisen Sie den Objekten als Kontur oder Füllung die Farbe *Lack* zu.

4 Bedenken Sie, dass der Lack transparent aufgetragen wird, Objekte die gedruckt und lackiert werden sollen, müssen also zweifach angelegt werden. Nutzen Sie hierzu beim Duplizieren den Befehl *Bearbeiten > An Originalposition einfügen*.

5 Damit beim Druck die Objekte unter dem Lack nicht ausgespart werden, müssen alle zu lackierenden Objekte auf Überdrucken gestellt werden. Aktivieren Sie hierzu im Fenster *Ausgabe > Attribute* **D** die

Checkbox *Fläche überdrucken* und/ oder *Kontur überdrucken*.

6 Zur Überprüfung, ob die Objekte korrekt gedruckt bzw. lackiert werden, wählen Sie unter *Ansicht* die *Überdruckenvorschau* aus. Die Objekte unter dem Lack sollten nun durchscheinen. Bei farbigen Elementen wird ein Mischton mit dem Magenta des Lacks angezeigt, lassen Sie sich davon nicht irritieren.

7 Bei der Erstellung eines Druck-PDF-Dokuments wird der Lack als zusätzliche Farbe ausgegeben. Sie können in Adobe Acrobat dies in der Werkzeugpalette „Druckproduktion" in der Ausgabevorschau überprüfen.

Laminieren und Kaschieren dienen in erster Linie dem Schutz und einer erweiterten Haltbarkeit von Druckprodukten. Beim Laminieren werden Druckerzeugnisse in Folientaschen eingeschweißt. Beim Kaschieren wird vollflächig eine Folie aufgeklebt.

Da sich der Farbeindruck durch Folierung oder Lackierung verändert, kann zur Simulation das Aufkleben eines transparenten Klebestreifens helfen.

Laminieren

Laminieren ist eine der bekanntesten Veredelungstechniken, da sie nicht nur in Medienbetrieben vorgenommen wird, sondern auch in Schulen, Hochschulen, Büros, Verwaltungen und Industriebetrieben.

In der Druckweiterverarbeitung wird unter der Laminierung die Veredelung von Druckbogen durch den Überzug mit Polyesterfolie verstanden, wobei dadurch auch die Kanten durch Folie geschützt sind. Ziel der Veredelung ist in den meisten Fällen die Erhöhung der Lebensdauer. Drucksachen, die einem starken Gebrauch ausgesetzt sind, wie Speisekarten, Museumsführer oder Mitgliedsausweise, stellen typische Beispiele dar.

Durch die Laminierung wird erreicht, dass z. B. die verschmutzte Oberfläche einer Speisekarte in einem Lokal gereinigt werden kann und dadurch ansehnlich bleibt. Der Druckbogen wird beim Laminieren durch Hitzeeinwirkung in die Schutzfolie eingeklebt. Die Laminierung erfolgt dabei beidseitig.

Werden Folien mit Strukturoberflächen verwendet, lassen sich auch interessante optische Effekte erzielen.

Kaschieren

Kaschierung ist die Veredelung von Druckbogen durch den Überzug mit

Folienkaschierte Broschur

Glanz- oder Mattfolien. Folienkaschierung bietet einen dauerhaften Schutz für eine Drucksache, auch gegen mechanische Belastungen. Das Kaschieren empfiehlt sich für langlebige und häufig benutzte Drucksachen. Matte oder glänzende Folien, ein- oder beidseitig kaschiert, geben den Drucken eine verbesserte Haptik und Anmutung.

Alle im Offsetdruck bedruckten Bedruckstoffe sind in der Regel für eine Folienkaschierung geeignet.

Digitaldrucke sind dagegen bei der Kaschierung etwas problematisch in der Verarbeitung. Die geringe Restfeuchte des Papiers nach dem Druck und dem damit verbundenen Fixieren der Farbe kann beim Kaschiervorgang leicht zu einer Faltenbildung führen. Daher ist es sinnvoll, wenn möglich, vor dem Kaschieren eine Konditionierung des Bedruckstoffes durchzuführen.

Die Kaschierfolie wird mit Klebstoff und unter Wärmeeinwirkung und Druck auf den Druckträger aufgebracht.

Eine weitere Möglichkeit bietet das Kaschieren mit Thermokaschierfolien. Diese Folien sind bereits werksseitig mit einer Klebeschicht versehen und werden unter Wärmeeinwirkung und Druck verarbeitet.

2.4 Prägung

Prägestempel
Ein Prägestempel wird an einer speziellen CNC-Fräsmaschine gefräst.

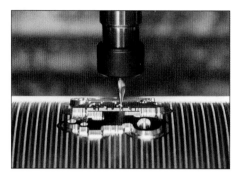

Eine der effektivsten Methoden, Aufmerksamkeit zu erzielen, ist eine Prägung. Die geprägten Elemente werden optisch und haptisch hervorgehoben.

Eine Prägung wird mit einem Prägestempel (Matrize) vorgenommen. Man unterscheidet verschiedene Prägearten und Arbeitsverfahren. In der Regel wird das Prägemotiv des Prägestempels vertieft in das Material eingedrückt. Industriell durchgesetzt hat sich auch das Prägen mit Folien.

Prägen mit dem Tiegel
In vielen Betrieben ist das Druckprinzip Fläche gegen Fläche, obwohl schon lange nicht mehr gebaut, durch die „klassische Heidelberger Tiegeldruck-presse" vertreten. Allerdings wird auf dieser Druckmaschine kaum noch gedruckt, sondern es werden überwiegend Sonderarbeiten wie Prägen, Nuten, Stanzen, Perforieren oder Rillen ausgeführt.

Papierwahl bei der Prägung
Die Abbildung unten zeigt den Einfluss von unterschiedlichem Papier auf die Prägung. Für eine Prägung eignen sich ungestrichene Papiere besonders gut. Ideal sind Papiere mit höherem Volumen, also z. B. mit 1,5-fachem Volumen. Nicht satiniertes Papier lässt sich besser prägen als satiniertes Papier.

Wenn bei gestrichenen Papieren eine Prägung durchgeführt wird, kann es dazu kommen, dass der Strich **A** aufbricht. Ursache dieses Problems ist die geringere Verformbarkeit bzw. Stabilität des Strichs im Vergleich zu Papierfasern.

Unabhängig von der Papierwahl kann es bei der Blindprägung von bedrucktem Papier passieren, dass die Farbschicht **B** an der Prägekante bricht. Das Brechen der Farbschicht liegt an der Dehnung der Oberfläche an der Prägekante, hier wird das Papier ausein-

Technik des Blindprägens

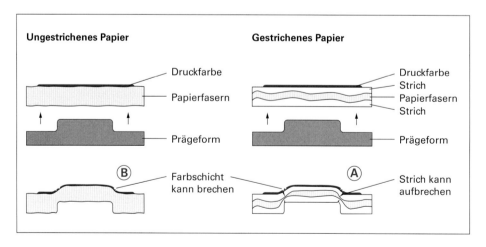

50

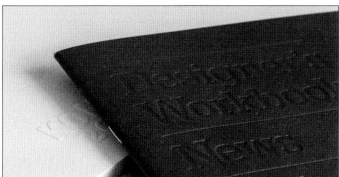

andergezogen. Während Papierfasern diese Dehnung in der Regel problemlos überstehen, kann die Farbschicht hingegen aufbrechen.

Rückseiteneffekt
Bei der Wahl des Bedruckstoffs ist zu berücksichtigen, dass bei der Prägung die Verformung auch auf der Rückseite zu sehen ist. In vielen Fällen wird diese daher unbedruckt mit der spiegelverkehrten Prägung belassen. Durch Bekleben der Rückseite kann der Effekt für den Betrachter unsichtbar gemacht werden.

Werkzeugkosten
Die einmaligen Kosten für den Prägestempel führen oft dazu, dass bei Aufträgen mit geringer Stückzahl eine Prägung nicht in Erwägung gezogen wird. Bei einer Größe von 10 x 3 cm müssen für den Prägestempel etwa 50 € eingeplant werden.

2.4.1 Blindprägung

Eine Blindprägung wirkt edel und unaufdringlich. Durch die Verformung des Bedruckstoffs werden Text- und Grafikelemente dreidimensional hervorgehoben. Lesbarkeit und Erkennbarkeit wird durch Licht und Schatten möglich. Auch die Haptik spielt eine wichtige Rolle bei der Blindprägung.

Neben der klassischen einstufigen Prägung sind auch mehrstufige Prägungen möglich, also mit unterschiedlichen Tiefenebenen, so lassen sich Elemente auch plastisch abbilden.

2.4.2 Folienprägung

Meist werden Folien heute heiß geprägt. Folienprägung kann vollflächig oder partiell erfolgen, sie wird häufig bei Verpackungen und Buchumschlägen eingesetzt. Meist werden bei der Folienprägung Metallicfolien, z. B. Gold und Silber, verwendet, es können aber auch Hologrammfolien oder andere Effektfolien benutzt werden.

Wenn für ein Druckerzeugnis Gold und Silber gewünscht werden, kann statt einer Prägung mit zwei unterschiedlichen Folien auch nur eine Folienprägung in Silber durchgeführt werden. Durch Überdrucken der Silberfolie mit gelber Farbe wird diese dann teilweise zu einer Goldfolie „verwandelt".

Heißfolienprägung
Um eine Folie auf einen Bedruckstoff zu prägen, wird die Folie zwischen Bedruckstoff und Stempel (Matrize)

51

Folienrest, nach der
Folienprägung

mit flüssigen Farben nicht möglich ist.
Außerdem sind keine Trocken- und Aus-
härtezeiten notwendig.

Um Material zu sparen, wird die
Prägefolie in der Regel in der Breite an
das Prägemotiv angepasst. Eine weitere
Materialersparnis ist bei Bedruckstoff
von der Rolle möglich, wenn der Vor-
schub bei der Folie getaktet erfolgt. Die
Folienrolle wird dann bis zum nächsten
Prägeelement angehalten, während die
Rolle mit dem Bedruckstoff weiterläuft.

Microembossing

Das Microembossing ist ein Verfahren,
bei dem mit Hilfe von Spezialwerkzeug
feinste Oberflächenverformungen der
Prägefolien erzielt werden können.

Im Unterschied zur Heißfolienprä-
gung findet hier meist keine Verfor-
mung des Bedruckstoffs statt, die Ef-
fekte werden in der Folie selbst erzeugt.
Je nach Betrachtungswinkel wird das
auftreffende Licht auf der Oberflächen
struktur unterschiedlich gebrochen, die
Wirkung verändert sich.

**Veredeltes Druck-
produkt**

Die Verpackung ist
nun fertig für die
Druckverarbeitung.

geführt, die Folie wird nun durch den
Druck und die Hitze des Prägestempels
übertragen.

Der große Vorteil des Heißfolien-
prägens ist, dass ein metallischer
Glanzgrad erreicht werden kann, der

Digitale Folienprägung

Die digitale Heißfolienprägung (Foil-
Fusing) funktioniert einfach, ist aber
streng genommen keine echte Prägung:

- Die Bereiche, an die später die Folie
 kommen soll, müssen mit Toner auf
 den Bedruckstoff gedruckt werden.
- Nun wird die Heißfolie mit Druck und
 Hitze auf den mit Toner bedruckten
 Bedruckstoff übertragen.
- An den Stellen mit Toner verbleibt
 die metallisierte, pigmentierte oder
 hologrammierte Folienschicht auf
 dem Bedruckstoff, der Trägerfilm wird
 abgelöst. Die Folie besitzt vollflächig
 einen Kleber, der nur in Verbindung
 mit dem Toner seine Klebewirkung
 entfaltet.

Microembossing

Stanzung

Beim Stanzen von Druckprodukten werden die Kanten oder die Fläche eines Druckbogens bearbeitet. Das kann im einfachsten Fall das Abrunden von Ecken sein oder seitliche Ausstanzungen, z. B. bei Antwortkarten in einem Prospekt. Eine typische Form der Veredelung durch Stanzen sind auch Fensterstanzungen, z. B. von Adventskalendern.

Für eine Stanzung wird meist ein Stanzwerkzeug, z. B. ein Stanzblech, benötigt, das ggf. speziell für den Auftrag angefertigt werden muss.

Laserstanzung

Wie beim klassischen Stanzen wird auch bei der Laserstanzung Material herausgetrennt. Mit einer Laserstanzung können sehr filigrane Arbeiten ausgeführt werden. Da kein Stanzwerkzeug notwendig ist, lassen sich besonders kleine Auflagen gut produzieren.

Perforierung

Das Perforieren ist ein Trennverfahren. Allerdings bleibt, im Vergleich zum Stanzen, eine relativ feste Verbindung zwischen den Bogenteilen bestehen. Die bekannteste Perforierung ist die Lochperforierung. Dabei werden sogenannte Perforationslinien auf den Gegendruckzylinder einer Offsetdruckmaschine geklebt und das Gummituch wird als Gegenform verwendet.

Thermoreliefdruck

Durch den Thermoreliefdruck lassen sich Linien und Flächen effektvoll hervorheben. Temperaturempfindliches Granulat wird auf den erhitzten Druckbogen mit der noch nassen Offsetdruckfarbe aufgebracht, wodurch es eine erhabene, glänzende Oberflächenbeschichtung bewirkt.

Beflockung

Beflockung kommt fast ausschließlich bei Buchumschlägen oder Verpackungen zum Einsatz. Im Inneren einer Verpackung kann damit eine samtartige Anmutung erzeugt werden.

In jedem Fall erzeugt eine Beflockung ein besonders starkes haptisches Erlebnis.

Farb- bzw. Goldschnitt

Auch die Kanten eines Buchblocks oder etwa einer Visitenkarte lassen sich veredeln. Man kann diese Kante einfärben oder die metallisierte Schicht einer Folie darauf übertragen.

Stanzung

Beflockung

Farbschnitt

2.6 Aufgaben

1 Druckveredelungstechniken kennen und beschreiben

Nennen Sie vier grundlegende Druckveredelungstechniken.

1.

2.

3.

4.

2 Zweck der Veredelung beschreiben

Beschreiben Sie, welchen Zwecken die Druckveredelung dienen kann.

1.

2.

3 Wirkung der Druckveredelung kennen

Nennen Sie für jeden der genannten Sinne eine Veredelungsart, die diesen Sinn besonders anspricht:

a. Sehen

b. Fühlen

c. Riechen

4 Lackarten kennen und beschreiben

Es gibt fünf unterschiedliche Lackarten. Nennen und beschreiben Sie diese Lackarten.

1.

2.

3.

4.

5.

5 Fachbegriffe erläutern

Erläutern Sie die folgenden lacktechnischen Begriffe:

a. Scheuerfestigkeit

b. Iriodine

c. Inline-Produktion

6 Lackform in InDesign anlegen

Beschreiben Sie stichwortartig, wie eine Lackform in InDesign korrekt angelegt werden muss.

7 Veredelungstechniken kennen und verstehen

Erläutern Sie die folgenden Fachbegriffe:

a. Laminieren

b. Kaschieren

c. Blindprägung

d. Folienprägung

e. Stanzung

f. Goldschnitt

55

3.1 Vom Druckbogen zum Endprodukt

Nach dem Druck und der Veredelung sind noch viele Schritte notwendig, bis das Endprodukt, z. B. ein Buch, fertig ist.

3.1.1 Druckbogen

Die Anordnung der Seiten auf dem Druckbogen wurde beim Ausschießen in der Druckvorstufe vorgenommen. Für das Ausschießen in der digitalen Bogenmontage gibt es spezielle Ausschieß- oder Montagesoftware.

Der Druckbogen enthält neben den Angaben und Hilfszeichen für den Druck auch Elemente, die für die Druckverarbeitung wichtig sind:
- Nutzenformat
- Anschnitt
- Schneidemarken
- Falzmarken
- Flattermarken
- Anlagezeichen

3.1.2 Endprodukte

Neben gefalzten und ungefalzten Endprodukten ohne Bindung (Handzettel, Klappkarten, Briefbögen, Visitenkarten, Plakate, Zeitungen) sind die beiden wichtigsten Produkte der Druckverarbeitung Bücher und Broschuren. Häufig wird der Begriff Buch für alle mehrlagigen gebundenen Produkte benutzt, deshalb erfolgt hier eine kurze Begriffsbestimmung und Abgrenzung.

Bücher
Taschenbücher sind buchbinderisch keine Bücher, sondern Broschuren. Wesentliche Kennzeichen von Büchern:
- Der Buchblock ist durch Vorsätze mit der Buchdecke des Einbandes verbunden.
- Die Buchdecke steht dreiseitig über den Buchblock hinaus.
- Bücher haben einen Fälzel oder Gazestreifen.
- Der Buchblock wird nach dem Fügen, vor der Verbindung mit der Buchdecke dreiseitig beschnitten.

Broschuren
Broschuren weisen eine wesentlich größere Bandbreite an Produkten und Variationen in ihrer Herstellung und Ausstattung auf als Bücher. Typische Broschuren sind Zeitschriften, Gebrauchsanweisungen, Prospekte, Kataloge, aber auch Taschenbücher.
Die Einteilung der Broschuren erfolgt nach der Art der Zusammenführung in:
- *Einlagenbroschur*
 Einlagige Broschuren bestehen nur aus einem gefalzten Bogen.
- *Mehrlagenbroschur*
 Mehrlagige Broschuren bestehen aus mehreren Falzbogen, die zusammengetragen und dann geheftet oder gebunden werden.
- *Einzelblattbroschur*
 Die Einzelblattbroschur wird aus einzelnen Blättern gebildet. Dadurch ist es z. B. möglich, verschiedene Materialien oder Papiersorten direkt aufeinander folgen zu lassen.

© Springer-Verlag GmbH Deutschland 2018
P. Bühler, P. Schlaich, D. Sinner, *Druck*, Bibliothek der Mediengestaltung,
https://doi.org/10.1007/978-3-662-54611-6_3

3.2 Schneiden

Die Weiterverarbeitung erfolgt im Bogen- und im Rollendruck grundsätzlich verschieden. Die Weiterverarbeitung im konventionellen Bogendruck ist meist räumlich von der Druckproduktion getrennt. Häufig findet die Weiterverarbeitung in spezialisierten Betrieben statt.

Im Rollendruck erfolgt die Weiterverarbeitung inline, d. h., die Produktionsschritte bis hin zum Endprodukt finden in einer Produktionslinie direkt nach dem Druck statt.

3.2.1 Bahnverarbeitung

Im Rollenrotationsdruck erfolgt das Schneiden und Falzen der Papierbahn im Falzapparat der Druckmaschine. Erst das abschließende Querschneiden trennt in einzelne Bogen, die dann weiterverarbeitet werden können.

3.2.2 Schneiden von Druckbogen

Die Druckbogen müssen vor dem Falzen oft noch geschnitten werden, da ein Druckbogen z. B. meist mehrere Nutzen enthält. Dieses Schneiden geschieht an teilweise computergesteuerten Planschneidern. Man unterscheidet dabei:

- *Trennschnitt*
 Nach dem Druck, vor allem auf großformatigen Bogenmaschinen, werden die Planobogen in das Format zur weiteren Verarbeitung geschnitten. Gemeinsam gedruckte Nutzen werden so voneinander getrennt.
- *Winkelschnitt*
 Ein Winkelschnitt ist dann notwendig, wenn die Druckbogen mit unterschiedlicher Druck- und Falzanlage verarbeitet werden. Falls die aus der Druckerei kommenden Bogen nicht exakt rechtwinklig sind, ist ebenfalls ein Winkelschnitt notwendig.

3.2.3 Anschnitt bei Randabfall

Damit es beim Formatschneiden des Druckprodukts durch Schnitttoleranzen nicht zu unschönen weißen Rändern, Blitzern, kommt, müssen randabfallende, angeschnittene Seiteninhalte über das Seitenformat hinweg in den Anschnitt positioniert werden. Der Anschnitt beträgt meist 1 bis 3 mm (je nach Weiterverarbeitung).

Anschnitt
A Anschnitt (Bereich zwischen dem Rand der weißen Seite und der roten Linie)
B randabfallender Seiteninhalt

Planschneider
Einmesserschneidemaschine zur Durchführung von Trenn- und Winkelschnitten

3.3 Falzen

Beim Falzen werden aus Planobogen Falzbogen, sogenannte Lagen. Die einzelnen Seiten des späteren Endproduktes liegen danach, korrektes Ausschießen vorausgesetzt, in der richtigen Reihenfolge zur weiteren Verarbeitung.

3.3.1 Falzprinzipien

Messerfalz

Beim Messer- oder Schwertfalz wird der Bogen über Transportbänder gegen einen vorderen und seitlichen Anschlag geführt. Das Falzmesser schlägt den Bogen zwischen die beiden gegenläufig rotierenden Falzwalzen. Durch die Reibung der geriffelten oder gummierten Walzen wird der Bogen von den Falzwalzen mitgenommen und so gefalzt. Der Weitertransport erfolgt wieder über Transportbänder. Für weitere Falzbrüche sind Falzwerke hintereinander angeordnet. Bei Mehrfachfalzungen mit Kreuzbrüchen stehen die folgenden

Falzwerke in einem Winkel von 90° zueinander, für Parallelbrüche stehen die Falzwerke parallel hintereinander. Die Einstellung der Falzposition erfolgt durch die Veränderung des Anschlags.

Taschenfalz

Walzen lenken beim Taschen- oder Stauchfalz den Bogen gegen den seitlichen Anschlag. Durch die Einführwalzen wird der Bogen in die Falztasche bis zum einstellbaren Anschlag geführt. Die entstehende Stauchfalte wird von den beiden Falzwalzen erfasst und über Reibung durch den Walzenspalt mitgenommen und der Bogen so gefalzt. Je nach Anzahl der aufeinander folgenden Falztaschen können mehrere Falzbrüche ausgeführt werden. Für die Buch- und Broschurfertigung werden Falzwerke mit hintereinander angeordneten vier bis acht Falztaschen eingesetzt. Zusätzlich können Taschen- und Messerfalzwerke in Folge angeordnet werden.

Falzprinzipien

- Links: Messerfalz
- Rechts: Taschenfalz

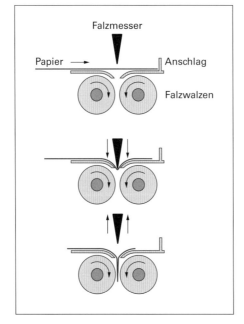

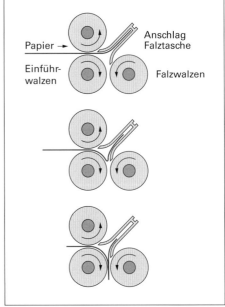

3.3.2 Falzarten

Parallelfalz

Falzbrüche, die parallel aufeinander folgen, nennt man Parallelfalz. Man unterscheidet verschiedene parallele Anordnungen der Falzbrüche:

- *Mittelfalz*
 Der Bogen wird jeweils in der Mitte gefalzt.
- *Zickzack- oder Leporellofalz*
 Jeder Falz folgt dem vorhergehenden Falz in entgegengesetzter Richtung.
- *Wickelfalz*
 Alle Falzbrüche gehen jeweils in die gleiche Richtung. Der erste Papierabschnitt wird von den folgenden eingewickelt.
- *Fenster- oder Altarfalz*
 Die beiden Papierenden sind zur Bogenmitte hin gefalzt.

Kreuzfalz

Beim Kreuzfalz folgt jeder neue Falzbruch dem vorhergehenden Falz im rechten Winkel.

Ein ganzer Bogen, traditionell auch Buchbinderbogen genannt, hat 16 Seiten. Diese entstehen durch drei aufeinander folgende Kreuzbrüche.

Die Bezeichnungen halber Bogen für einen achtseitigen Bogen und Viertelbogen für einen vierseitigen Bogen sind daraus abgeleitet. Ein Achtelbogen ist ein zweiseitiger Bogen, also ein Blatt.

Kombinationsfalz

Die Kombination von Parallel- und Kreuzbrüchen nennt man Kombinationsfalz. Bei höherer Seitenzahl wird dann die Falzlinie perforiert, um Lufteinschlüsse und Faltenbildung zu verhindern.

3.3.3 Rillen, Nuten und Ritzen

Rillen

Beim Rillen wird das Material zu einem Wulst ausgebogen. Rillen erleichtert das Falzen, je dicker der Bedruckstoff, desto notwendiger ist dieser Arbeitsschritt vor dem Falzen. Faltschachteln und Broschurenumschläge werden fast immer gerillt.

Nuten und Ritzen

Beim Nuten wird aus dickem Karton oder Pappe ein Materialspan herausgeschnitten. Dieses Verfahren wird angewandt, wenn Rillen nicht ausreicht.

Das Ritzen ähnelt dem Nuten, es wird allerdings kein Span herausgeschnitten.

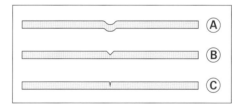

Rillen und Nuten
A Rillen
B Nuten
C Ritzen

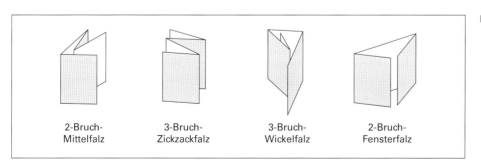

Parallelfalzarten

| 2-Bruch-
Mittelfalz | 3-Bruch-
Zickzackfalz | 3-Bruch-
Wickelfalz | 2-Bruch-
Fensterfalz |

3.4 Blockherstellung

Die beschnittenen und gefalzten Bogen werden im zweiten Teil des Workflows der Druckverarbeitung als Falzbogen oder Einzelblätter zusammengeführt. Wir unterscheiden dabei Sammeln und Zusammentragen.

3.4.1 Sammeln und Zusammentragen

Wenn eine Rückstichheftung produziert werden soll, dürfen am Rücken keine offenen Seiten sein, sie würden sonst aus dem Endprodukt herausfallen. In diesem Fall müssen die Falzbogen gesammelt werden. In allen anderen Fällen werden die Falzbogen zusammengetragen.

Sammeln von Lagen

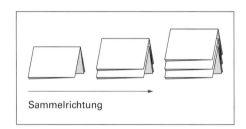

Sammelrichtung

Zusammentragen von Lagen und/oder Einzelblättern

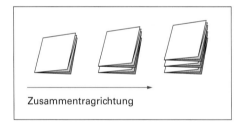

Zusammentragrichtung

Sammeln
Beim Sammeln werden die Falzbogen ineinandergesteckt. Dadurch befindet sich die erste und die letzte Seite des Produkts auf dem äußersten Falzbogen. Das Sammeln erfolgt meist nicht in separaten Sammelmaschinen, sondern wird in sogenannten Sammelheftern direkt vor dem Drahtrückstichheften durchgeführt.

Zusammentragen
Zusammentragen bedeutet übereinander legen. Dabei können Falzbogen und Einzelblätter in der Abfolge kombiniert werden. Auch bei zusammengetragenen Produkten gilt, dass die Seitenreihenfolge stimmen muss. Sie können dies durch die Paginierung der Seiten, die Bogensignatur und die Flattermarken kontrollieren.

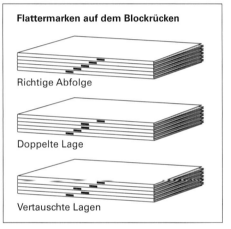

Flattermarken auf dem Blockrücken

Richtige Abfolge

Doppelte Lage

Vertauschte Lagen

Flattermarken sind rechteckige Farbfelder. Sie werden beim Ausschießen so auf dem Bogen positioniert, dass sie auf dem Rücken des Falzbogens sichtbar sind. Die Position der Flattermarke wandert von Bogen zu Bogen und zeigt bei richtiger Position des Falzbogens im Block eine fortlaufende Treppenstruktur.

Die Bogensignatur oder Bogennorm bezeichnet den einzelnen Druck- bzw. Falzbogen. Sie steht im Anschnitt, dem Teil des Bogens, der beim Beschneiden des Blocks nach dem Binden bzw. Heften weggeschnitten wird. Die Bogensignatur enthält Informationen über den Buchtitel und die Bogenzahl bzw. die Bogennummer. Damit ist der Bogen eindeutig einem Werk und einer Position im Block zuordenbar.

3.4.2 Doppelseitendruck

Bei der Gestaltung von Doppelseiten muss beachtet werden, dass es produktionsbedingt zu unechten Doppelseiten kommt. Diese werden nicht durchgehend gedruckt, dadurch kann ein leichter Versatz zwischen den beiden Seiten entstehen. Dies führt dazu, dass möglichst keine kritischen Elemente über beide Seiten gelegt werden sollten.

Da sich z. B. klebegebundene Produkte nicht bis zum Bund aufschlagen lassen, dürfen dort keine bildwichtigen Inhalte platziert werden.

3.4.3 Klammerheftung

Die Klammerheftung erfolgt seitlich durch den gesammelten Block als Rückstichheftung oder Ringösenheftung.

Diese Bindeart ist preisgünstig, jedoch für Broschuren wegen des schlechten Aufschlagverhaltens weniger geeignet.

Auswachsen bei Rückstichheftung
Da bei der Rückstichheftung die Lagen nicht zusammengetragen, sondern gesammelt, d. h. ineinandergesteckt werden, sind die inneren Seiten bei umfangreichen Produkten kürzer als die äußeren Seiten. Dies muss beim Ausschießen bzw. bei der Seitengestaltung berücksichtigt werden.

Doppelseitendruck

3.4.4 Spiralbindung

Die Spiralbindung erfolgt seitlich durch den zusammengetragenen Block. Bekanntestes Beispiel für ein spiralgebundenes Produkt sind Kalender. Es gibt verschiedene Arten der Spiralbindung, z. B. als Wire-O-Bindung.

Sammelhefter mit Drahtrückstichheftung

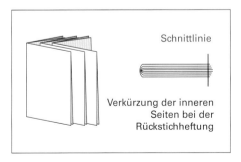

Schnittlinie

Verkürzung der inneren Seiten bei der Rückstichheftung

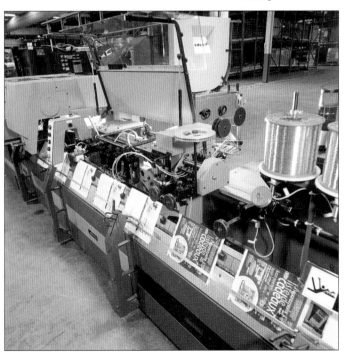

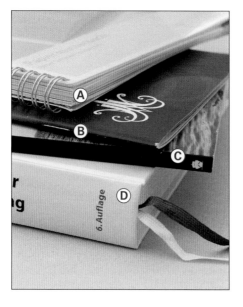

3.4.5 Klebebindung

Klebebindung ist ein sehr verbreitetes Bindeverfahren. Der Block wird dabei im Klebebinder mit einer Zange gefasst. Der Buchrücken wird beschnitten und mit rotierenden Messern abgefräst. Anschließend wird der Rücken und ein

Klebebinder

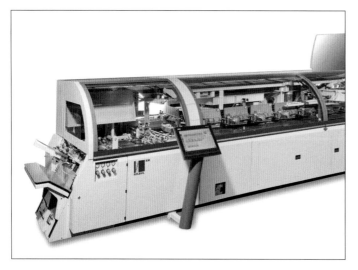

schmaler Streifen am Block geleimt. Dieser schmale Leimstreifen dient der besseren Verbindung des Umschlags mit dem Block.

In der Praxis werden drei verschiedene Klebstoffarten eingesetzt:

- *Hotmelt*
 Schmelzklebstoffe, die heiß aufgetragen werden und nach dem Erkalten den Block und Umschlag binden. Vorteil der Hotmelt-Klebebindung ist die unkomplizierte und rasche Arbeitsweise.
 Ein Nachteil ist die Versprödungsneigung und somit die geringe Alterungsbeständigkeit der Bindung.
- *Dispersionsklebstoffe*
 Wässrige Dispersionen auf Basis von PVAC, Polyvinylacetat. Sie bilden heute die wichtigste Klebstoffgruppe bei der Klebebindung.
 Durch Hochfrequenztrocknung wird die Polymerisation so beschleunigt, dass ebenfalls eine Inline-Fertigung möglich ist.
- *Polyurethanklebstoffe*
 Die Festigkeitswerte, die durch die chemisch reaktiven PUR-Klebstoffe erreicht werden, liegen deutlich über denen der beiden anderen Klebebindeverfahren. Der Aufwand ist allerdings auch deutlich höher. Für die Verarbeitung gelten besondere Arbeitsschutzvorschriften.

Fräsrand bei der Klebebindung
Bei der Klebebindung muss der Rücken des Blocks abgefräst werden, damit jedes Blatt Kontakt mit dem Kleber bekommt. Üblicherweise ist der Fräsrand 3 mm groß. Daraus ergibt sich eine Zugabe von 3 mm pro Seite. Abhängig vom Kleber darf dieser Rand bedruckt sein oder muss farbfrei gehalten werden.

3.4.6 Fadenheftung

Das Fadenheften ist die älteste, aber auch hochwertigste Bindeart. Die zusammengetragenen Lagen werden in der Fadenheftmaschine mit den Heftfäden zusammengenäht.

- *Fadenrückstichheftung*
Beim Fadenrückstichheften werden die gesammelten, ineinandergesteckten Bogen mit einem Faden geheftet. Das Verfahren ist von der Heftart her mit der Drahtrückstichheftung vergleichbar. Nur werden die gesammelten ineinandergesteckten Bogen nicht mit Draht, sondern mit einem Faden gleichzeitig geheftet.
- *Buchfadenheftung*
Die zusammengetragenen, übereinanderliegenden Falzbogen, Falzlagen, werden nacheinanderfolgend mit einem Faden geheftet.
Die Löcher, durch die der Heftfaden geführt wird, werden zunächst von innen vorgestochen.
Im zweiten Schritt folgt dann der Faden. Die gehefteten Buchblöcke werden anschließend in der Buchendfertigung weiterverarbeitet.

3.4.7 Fadensiegelheftung

Das Fadensiegeln vereint das Fadenheften mit der Klebebindung. Es findet direkt im Anschluss an den Falzprozess statt. Gemeinsam mit dem letzten Falzvorgang wird eine Fadenklammer durch den Bundsteg gesteckt.

Die Fäden bestehen aus Textil und Kunststoff, der nach dem Zusammentragen über einem Heizelement verschmolzen wird. Die Fäden verbinden so die einzelnen Lagen zu einem Buchblock. In einem anschließenden Klebebinder wird das Endprodukt fertiggestellt.

Das Fadensiegeln ist also ein Bindeverfahren mit Inline-Produktion vom Falzen über das Fadensiegel bis zum Klebebinder.

Der Vorteil des Fadensiegelns liegt darin, dass der Bund der Lagen nicht aufgefräst wird. Die Produkte sind somit bis zum Bund aufschlagbar und haben eine hohe Festigkeit. Bei der Bogenmontage muss z. B. bei Bildern, die über den Bund laufen, kein doppelter Fräsrand wie bei der Klebebindung berücksichtigt werden. Fadengesiegelte Produkte sind bei vergleichbarer Qualität preiswerter als fadengeheftete.

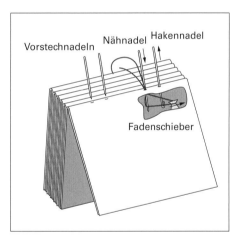

Buchfadenheftung

1. Mit den Vorstechnadeln werden Löcher gestochen.
2. Die Nähnadel führt den Faden durchs Loch.
3. Der Fadenschieber schiebt den Faden zur Hakennadel.
4. Die Hakennadel zieht den Faden wieder heraus.

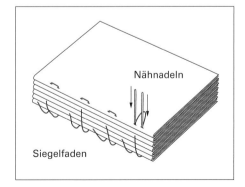

Fadensiegelheftung

1. Siegelfaden wird durch den Bund gestoßen.
2. Die losen Enden des Siegelfadens werden an der beheizten Siegelschiene auf dem Buchrücken versiegelt (nicht im Bild).

63

3.5 Endfertigen

3.5.1 Ableimen

Die fadengehefteten Buchblöcke werden zunächst in einem Buchblockanleger geordnet gestapelt und dann an den Ableimer weitergeleitet.

In der Ableimmaschine wird auf den fadengehefteten oder klebegebundenen Buchblock ggf. noch ein Fälzel oder Gazestreifen aufgeleimt. Dabei kommen je nach Produktionsprozess Dispersions- oder Heißleime, Hotmelt, zum Einsatz.

Buchblöcke, die mit Dispersionsleimen geleimt wurden, müssen nach dem Ableimen noch in speziellen Trockenaggregaten getrocknet werden. Anschließend werden sie an die Schneidestation weitergeleitet.

3.5.2 Endbeschnitt

Im sogenannten Dreischneider wird der gebundene Buchblock jetzt an den drei freien Seiten beschnitten. Der Buch-

block wird durch einen Pressstempel fixiert. Dann beschneiden die beiden Seitenmesser und das Vordermesser im Schrägschnitt den Block. Die Schnittfolge ist phasenversetzt, damit sich die Messer nicht gegenseitig behindern.

3.5.3 Buchmontage

Leseband einlegen
Soll das Buch ein Leseband erhalten, erfolgt das an dieser Position, zwischen Dreimesserschnitt und dem Einhängen in den Einband in der Buchmontage.

Buchdeckenfertigung
Ein Produktionsabschnitt, der parallel zum Binden und Heften abläuft, ist die Fertigung der Buchdecken. Diese werden in speziellen Maschinen gefertigt, um dann in der Buchmontage mit dem Buchblock vereinigt zu werden.

Buchdecke einhängen
Der letzte Schritt der Buchproduktion ist die Verbindung des Buchblocks mit der Buchdecke. Der fertig bearbeitete Buchblock wird am Rücken mit Leim bestrichen und mit dem Vorsatz oder bei Broschuren direkt mit dem Einband kraftschlüssig verbunden. Anschließend wird der Vorsatz mit der Buchdecke flächig verleimt.

Bei Büchern mit festen Einbänden muss nach dem Einhängen in einer weiteren Arbeitsstation der Falz zum besseren Aufschlagen gepresst werden. Einfache Einbände werden an dieser Stelle gerillt, um entlang dieser Linie das Aufschlagen des Einbandes zu erleichtern.

Als letzter Arbeitsschritt folgt ggf. noch das Umlegen des Schutzumschlags. Besonders hochwertige Bücher werden außerdem noch mit einem Schuber versehen.

Merkmale eines Buches

A Vorsatz
B erste Seite des Buchblocks
C Buchblock
D Buchrücken
E Kapitalband
F Leseband

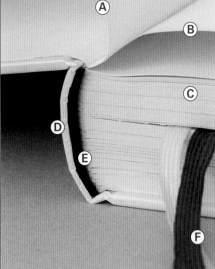

3.6 Aufgaben

1 Kennzeichen von Büchern nennen

Nennen Sie vier Kennzeichen, die ein
Buch von einer Broschur unterscheiden.

1.

2.

3.

4.

2 Broschuren unterscheiden

Wodurch unterscheiden sich eine
Einlagenbroschur und eine Mehrlagen-
broschur?

3 Randabfallende Elemente kennen

a. Was heißt randabfallend?

b. Was muss unternommen werden,
damit keine Blitzer entstehen?

4 Arbeitsschritt Schneiden erklären

Welchem Zweck dient ein Trennschnitt?

5 Falzprinzipien erklären

Erklären Sie folgende Falzprinzipien:
a. Messerfalz

b. Taschenfalz

6 Falzarten kennen

Nennen Sie drei Beispiele für Parallel-
falzungen.

1.

2.

3.

7 Rillen, Nuten und Ritzen kennen

Erklären Sle die Begriffe Rillen, Nuten
und Ritzen:
a. Rillen:

b. Nuten:

c. Ritzen:

8 Sammeln und Zusammentragen unterscheiden

Erklären Sie die beiden Arten der Zusammenführung von Falzbogen:
a. Sammeln

b. Zusammentragen

9 Flattermarken erklären

Welche Aufgabe haben Flattermarken?

10 Heft- und Bindearten unterscheiden

Nennen Sie vier Heft- und Bindearten zur Buch- bzw. Broschurherstellung.

1.

2.

3.

4.

11 Schwierigkeiten beim Doppelseitendruck kennen

Beschreiben Sie die zwei Probleme, die Auswirkungen auf die Gestaltung von Doppelseiten haben.

1.

2.

12 Auswachsen bei Rückstichheftung erklären

Erklären Sie, worum es beim „Auswachsen bei Rückstichheftung" geht.

b. Fadensiegelheftung

1.

2.

13 Klebebindung erläutern

a. Warum muss bei Produkten, die klebegebunden werden, im Bund ein Fräsrand berücksichtigt werden?

b. Wie groß ist dieser Fräsrand üblicherweise?

_____ mm

14 Buchfadenheftung und Fadensiegelheftung unterscheiden

Beschreiben Sie die beiden Bindearten:
a. Buchfadenheftung

1.

2.

3.

4.

15 Merkmale eines Buches kennen

Benennen Sie die Merkmale eines Buches in der Abbildung unten:

A :

B :

C :

D :

E :

F :

4.1 Papierherstellung

„Papier ist ein flächiger, im Wesentlichen aus Fasern meist pflanzlicher Herkunft bestehender Werkstoff, der durch Entwässerung einer Faserstoffaufschwemmung auf einem Sieb gebildet wird" (DIN 6730).

Papier hat als Informationsträger wesentlichen Einfluss auf die Qualität und die Wirkung eines Druckproduktes. Papier ist sinnlich – ein schönes Buch fühlt sich gut an, die Färbung des Papiers bildet einen harmonischen Kontrast zur Farbe der Schrift, der Grafiken und der Bilder. Die Wahl des richtigen Papiers trägt so entscheidend zum Erfolg des Produktes bei.

4.1.1 Primärfasern

Der wichtigste Rohstoff zur Gewinnung von Primärfasern ist Holz. Die im Holz durch Harze und Lignin gebundenen Zellulose- und Hemizellulosefasern werden durch verschiedene Verfahren aus dem Faserverbund herausgelöst.

Holz zur Primärfasergewinnung

Zur Papierherstellung werden überwiegend Fasern von schnellwachsenden Bäumen eingesetzt. Die Fasern von Nadelhölzern wie Kiefer oder Fichte haben eine Länge von 2,5 mm bis 4,0 mm. Fasern von Laubbäumen wie z. B. der Buche sind nur ca. 1 mm lang. Außer den Primärfasern aus Holz werden für spezielle Papiere noch Fasern aus Einjahrespflanzen und organischen Lumpen gewonnen.

Für alle Druckpapiere werden Fasern verschiedener Herkunft eingesetzt. Die langen Fasern bilden eine feste Struktur, die kürzeren Fasern egalisieren den Faserverbund.

Mechanischer Aufschluss

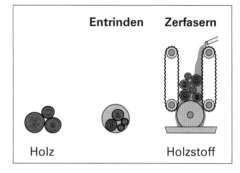

Entrinden Zerfasern

Holz Holzstoff

Die entrindeten Holzstammabschnitte werden parallel zur Faserrichtung gegen einen groben Schleifstein gepresst. Unter Wasserzufuhr wird die Holzstruktur zerstört und die Zellulose- bzw. Hemizellulosefasern herausgelöst. Die Harze und das Lignin verbleiben im Holzstoff bzw. Holzschliff.

Außer den verschiedenen Arten der Holzschleifer, in denen ganze Stammabschnitte verarbeitet werden, sind heute auch Refiner zur Holzschlifferzeugung im Einsatz. In diesen Refinern werden Holzhackschnitzel zwischen groben Schleifscheiben zerfasert.

Man unterscheidet die Faserqualitäten nach der Mahltechnik:
- *Holzschliff*
 Mechanische Zerfaserung von Holzstämmen unter Wasserzufuhr
- *TMP (thermomechanischer Holzstoff)*
 Zerfaserung von Hackschnitzeln bei ca. 120 °C im Refiner

© Springer-Verlag GmbH Deutschland 2018
P. Bühler, P. Schlaich, D. Sinner, *Druck*, Bibliothek der Mediengestaltung,
https://doi.org/10.1007/978-3-662-54611-6_4

- *CTMP (chemisch-thermomechanischer Holzstoff)*
Den Hackschnitzeln werden im Refiner zusätzlich Chemikalien, z.B. Natriumperoxid, zugeführt.
- *BCTMP (gebleichter chemisch-thermomechanischer Holzstoff)*
Die Fasern werden direkt anschließend an den mechanischen Aufschluss gebleicht.

Die Faserrohstoffausbeute beträgt je nach Verfahren zwischen 75 % und 95 %. Die chemische Zusammensetzung des Aufschlusses bleibt unverändert. Dies führt dazu, dass Papiere, die aus Holzschliff bzw. Holzstoff hergestellt werden, durch die noch enthaltenen Harze und das Lignin stark zum Vergilben neigen.

Chemischer Aufschluss

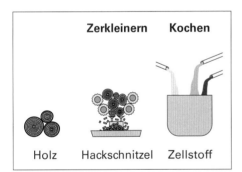

Holzstoff

Zellstoff, ungebleicht

Neben der mechanischen Gewinnung der Primärfasern gibt es auch chemische Verfahren zur Zerfaserung der Faserrohstoffe.

Beim chemischen Aufschluss wird durch Kochen von Hackschnitzeln der Faserverbund aufgelöst. Die überwiegende Menge an Zellstoff für die Papierherstellung wird im Sulfatverfahren gewonnen. Die Holzhackschnitzel werden dabei bei einer Temperatur von 170 °C bis 190 °C mehrere Stunden in

Natronlauge und Natriumsulfat gekocht. Die im Holz enthaltenen Harze und das Lignin werden herausgelöst. Übrig bleiben Zellulosefasern, der Zellstoff.

Nach dem chemischen Aufschluss werden die Zellstofffasern noch gebleicht. Die Bleichung erfolgt mit Hilfe von Sauerstoff, Wasserstoffperoxid, Ozon oder Chloroxid. Das Herauslösen der Harze und des Lignins führt zusammen mit der Bleichung zu weißen, nicht vergilbenden Papieren.

Die Ausbeute bei den chemischen Aufschlussverfahren beträgt etwa 50 %. Der dabei gewonnene Zellstoff ist qualitativ viel hochwertiger als der mechanisch gewonnene Holzstoff.

4.1.2 Sekundärfasern (Altpapier)

Die Altpapiereinsatzquote liegt in Deutschland bei ca. 65 %. Altpapier ist damit neben Holz der wichtigste Faserrohstoff zur Papierherstellung.

Das Altpapier wird als Erstes im Stofflöser oder Pulper in Wasser aufgelöst und zerfasert. Anschließend

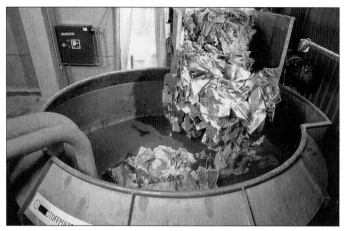

Stofflöser, Pulper

Das Altpapier wird in Wasser aufgelöst und zerfasert. Anschließend erfolgt das Entfärben in der Deinking-Einheit.

4.1.3 Stoffaufbereitung

Zellstoff wird meist in speziellen Zellstofffabriken hergestellt. Die Lieferung in die Papierfabrik erfolgt in trockenen Zellstoffballen. Diese werden im Pulper aufgelöst. Gleichzeitig werden hier je nach Rezeptur für eine bestimmte Papiersorte Zellstoffe verschiedener Herkunft und Qualität in entsprechender Menge gemischt. Die Fasersuspension besteht aus 5 % Faseranteil und 95 % Wasser.

Nach der Auflösung werden die Zellstoff- und/oder Holzstofffasern im Refiner zwischen strukturierten Metallplatten gemahlen. Bei der Mahlung werden die Fasern fibrilliert. Es werden vier Mahlungsgrade unterschieden:

- Lang und rösch, wenig veränderte Fasern
- Kurz und rösch, geschnittene Fasern
- Lang und schmierig, gequetschte Fasern
- Kurz und schmierig, gequetschte und verkürzte Fasern

Der jeweilige Mahlungsgrad beeinflusst wesentlich die Qualität des Papiers. Kurze, rösche Fasern bewirken eine hohe Saugfähigkeit, aber eine geringe Festigkeit des Papiers. Papiere, die überwiegend lange und schmierige Fasern enthalten, haben eine sehr hohe Festigkeit.

werden in Sortiereinrichtungen die groben papierfremden Teile wie Klammern oder Kleberrückstände entfernt. Im folgenden Deinking-Prozess wird durch das Flotationsverfahren unter Einsatz von Wasser, Natronlauge und Seife die Druckfarbe entfernt.

Beim Deinking leidet die Qualität der Faser. Dies bedeutet, dass das Altpapierrecycling nicht als geschlossener Kreislauf erfolgen kann, sondern in der Papierherstellung immer wieder frische Fasern zugeführt werden müssen. Dies geschieht unter anderem dadurch, dass bei der Herstellung von Reyclingpapieren, die aus 100 % Altpapier bestehen, auch Papiere aus Primärfasern eingesetzt werden.

Zellstoffplatten

Die Zellstoffplatten werden von der Zellstofffabrik in Ballen angeliefert und dann im Pulper aufgelöst.

4.1.4 Füll- und Hilfsstoffe

Vor dem Stoffauflauf in der Papiermaschine werden der Fasersuspension, dem Halbzeug, noch verschiedene Füll- und Hilfsstoffe beigemischt.

- *Füllstoffe*
 Als Füllstoffe werden vor allem Kreide und Kaolin eingesetzt. Die Füllstoffe lagern sich bei der Blattbildung in der Papiermaschine zwischen den

Fasern ein. Sie erhöhen dadurch die Opazität (Lichtundurchlässigkeit) und die Glätte des Papiers.

- *Optische Aufheller*
Optische Aufheller absorbieren UV-Licht und emittieren Licht im sichtbaren Bereich des Spektrums, dadurch wird die Weiße des Papiers gesteigert.
- *Leim*
Die Beimischung von Leim in das Halbzeug vor der Papiermaschine heißt Stoffleimung. Durch sie wird die Saugfähigkeit des Papiers herabgesetzt.
- *Farbstoffe*
Für durchgefärbte Papiere werden Farbstoffe hinzugegeben.

4.1.5 Papiermaschine

Siebpartie

Die Siebpartei steht am Anfang der Papierherstellung in der Papiermaschine. Das Ganzzeug, die Fasersuspension mit Füll- und Hilfsstoffen, wird im Stoffauflauf der Papiermaschine auf das Sieb aufgebracht. Der Wasseranteil beträgt am Siebanfang 99 %. Auf dem endlos umlaufenden Metall- oder Kunststoffsieb findet die eigentliche Blattbildung statt. Die Papierfasern richten sich in der Strömungsrichtung, der sogenannten Lauf- oder Maschinenrichtung, aus. Das Wasser läuft ab und wird zusätzlich

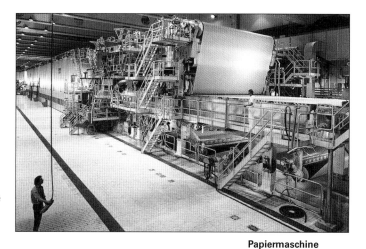

Papiermaschine
von der Siebpartie (rechts) bis zur Trockenpartie (links)

abgesaugt. Durch die Filtrationswirkung der Fasern ist der Füllstoffanteil auf der Oberseite höher als auf der Unterseite der Papierbahn. Die auf dem Sieb aufliegende Papierseite wird als Siebseite bezeichnet, die Papieroberseite heißt Filzseite. Doppelsiebmaschinen entwässern nach beiden Seiten. Dadurch wird eine geringere Zweiseitigkeit des Papiers erreicht. Der Wassergehalt beträgt am Siebende beim Übergang in die Pressenpartie noch 80 %.

Pressenpartie

Nach dem Sieb wird die Papierbahn in die Pressenpartie übergeleitet. Dort wird zwischen Filzen unter Anpressdruck der Wassergehalt auf 50 % gesenkt.

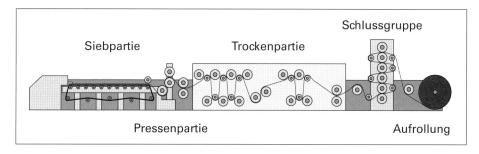

Siebpartie Trockenpartie Schlussgruppe

Pressenpartie Aufrollung

Schema einer Papiermaschine

Trockenpartie

Die abschließende Trocknung erfolgt durch Hitze in der Trockenpartie. Das Papier wird über 50 bis 60 beheizte Stahlzylinder geleitet. Dadurch reduziert sich der Wassergehalt auf 4 % bis 6 %.

Schlussgruppe

In der Schlussgruppe durchläuft die Papierbahn je nach Papiersorte noch die Leimpresse zur Oberflächenleimung und das Glättwerk. Im Glättwerk wird die Papierbahn mechanisch zwischen Walzen egalisiert.

Aufrollung

Die letzte Station der Papiermaschine ist die Aufrollung. Die Papierbahn wird in voller Breite auf einen Stahlkern, Tambour, in Rollen von bis zu 12 m Breite und 60 km Bahnlänge aufgerollt.

4.1.6 Papierveredelung und -ausrüstung

Nach der Papierherstellung folgen meist noch verschiedene Stationen der Papierveredelung, bevor das Ausrüsten stattfindet.

Streichen

Der wichtigste Veredelungsprozess ist das Streichen. In speziellen Streichmaschinen wird auf das Rohpapier eine Streichfarbe aufgetragen. Dieser sogenannte Strich ist die Farbannahme- bzw. Farbaufnahmeschicht im Druck. Je nach Papiersorte und Druckverfahren unterscheidet sich die Zusammensetzung und Dicke des Strichs.

Für hochwertige Papiere im konventionellen Druck werden beide Seiten zweimal gestrichen. Auf das Rohpapier wird ein Vorstrich aufgebracht. Anschließend erfolgt darauf ein Deck- oder Topstrich. Kreide und Kaolin werden als Pigmente in der Streichfarbe eingesetzt. Ihr Anteil beträgt ca. 85 %. Ungefähr 13 % der Streichfarbe machen die Bindemittel aus und ca. 2 % sind Hilfsstoffe.

Eine Besonderheit sind die gussgestrichenen Papiere. Direkt nach dem Strich wird hierbei die Papierbahn auf einen großen beheizten Chromzylinder geführt. Dort erfolgt die Trocknung. Die Strichoberfläche ist ein Abbild der sehr glatten Zylinderoberfläche.

Satinieren

Beim Satinieren im Kalander erhalten die Papiere ihre endgültige Oberfläche. Kalander sind Maschinen mit mehreren nacheinander angeordneten Stahl-, Papier- oder Strukturwalzen, zwischen denen die Papierbahn hindurchgeführt wird. Im Walzenspalt zwischen den Walzen wird die Papieroberfläche der Bahn durch Reibung, Hitze und Druck geglättet. Eine matte oder halbmatte Oberfläche wird durch geringere Reibung und den Einsatz feinstrukturierter Walzen erreicht.

Geprägte Papiere und Kartons, z. B. mit Leinenstruktur, erhalten ihre Prägestruktur in Prägekalandern durch spezielle Prägewalzen. Satinierte Naturpapiere haben eine geschlossenere und glattere Oberfläche als maschinenglatte Papiere. Gestrichene Papiere sind grundsätzlich immer satiniert. Mit einer Ausnahme: Gussgestrichene Papiere erhalten ihre endgültige Oberflächenglätte schon in der Streichmaschine.

Ausrüsten

Der letzte Abschnitt in der Papierfertigung heißt Ausrüstung. Dort werden die Papierbahnen in Formate geschnitten, verpackt und als Ries oder Palette zu den Kunden versandt.

4.2 Papiereigenschaften und -sorten

Die Bewertung von Papierqualität richtet sich nach drei Anforderungsprofilen:

- *Verdruckbarkeit (runability)*
 Beschreibt das Verhalten bei der Verarbeitung, z. B. Lauf in der Druckmaschine
- *Bedruckbarkeit (printability)*
 Bezieht sich auf die Wechselwirkung zwischen Druckfarbe und Papier
- *Verwendungszweck*
 Zeitung, Plakat, Verpackung …

4.2.1 Stoffzusammensetzung

Holzfreies Papier

Holzfreies Papier besteht genauso aus Holz wie holzhaltiges Papier. Die Besonderheit ist, dass dieses Papier frei von Holzstoff ist. Es wurde aus Zellstoff hergestellt, also aus chemisch hergestellten, hochwertigeren Fasern. Diese Papiere vergilben nicht, holzfreie Papiere dürfen dennoch bis zu 5 % Holzstoff enthalten.

Holzhaltiges Papier

Holzhaltige Papiere werden aus Holzstoff hergestellt. Durch das im Fasergrundstoff enthaltene Lignin vergilben holzhaltige Papiere unter Lichteinstrahlung im Lauf der Zeit.

Umweltschutz- und Recyclingpapier

Diese Papiere haben als Faserrohstoff bis zu 100 % Altpapier, wobei die Papierqualität vom Anteil des Altpapiers aus Primärfasern abhängt.

Hadernhaltiges Papier

Hadern sind chemisch oder mechanisch aufgeschlossene Fasern aus Textilien natürlichen Ursprungs. Hadernfasern sind besonders lang und zäh. Sie werden deshalb für besonders hochwertige und anspruchsvolle Papiere, z. B. Banknotenpapier, eingesetzt.

4.2.2 Oberfläche

Naturpapier

Naturpapiere sind alle ungestrichenen Papiere, unabhängig von ihrer Stoffzusammensetzung. Die Bezeichnung Naturpapier hat also nichts mit Natur und Umwelt zu tun, sondern bezieht sich auf die natürlich belassene Oberfläche des aus der Papiermaschine kommenden Papiers. Die Oberfläche von Naturpapier kann aber unterschiedlich mechanisch behandelt oder geleimt sein:

- *maschinenglatt (m´gl.)*
 Die Oberfläche wurde nach dem Verlassen der Papiermaschine nicht mehr bearbeitet.
- *satiniert (sat.)*
 Die Papierbahn wurde nach der Papiermaschine in einem Kalander geglättet.
- *hochsatiniert (sc, super-calendered)*
 Das Papier wurde besonders stark geglättet und damit in seiner Struktur verdichtet.
- *oberflächengeleimt*
 Zur Verbesserung der Beschreibfähigkeit wurde die Papierbahn in der Leimpresse der Papiermaschine oberflächengeleimt. Die Staubneigung wird durch die Oberflächenleimung vermindert.

Etikett eines Ries Laser-/Inkjetpapiers

Ein Ries ist ein Paket mit, je nach Masse, 200 bis 500 Bogen Papier. Auf der Verpackung sind die wichtigsten Angaben vermerkt:

- Papiersorte
- Format (hier 21 x 29,7 cm)
- Flächenmasse (hier 80 g/m²)
- Bogenanzahl
- Fabrikations-/Chargennummer
- Laufrichtung (hier „SB" für Schmalbahn)

Naturpapier

maschinenglatt
(30-fach vergrößert)

Naturpapier

satiniert
(30-fach vergrößert)

Bilderdruckpapier

glänzend gestrichen
(30-fach vergrößert)

Gestrichene Papiere
Bei den gestrichenen Papiere unterscheidet man in der Regel drei Typen:
- *Kunstdruckpapier*
 Matt oder glänzend gestrichene Papiere der höchsten Qualitätsklasse
- *Bilderdruckpapier*
 Matt oder glänzend gestrichene Papiere, Standardqualität

Opazität

Verminderte Opazität
bei Dünndruckpapier
(hier: Gotteslob)

- *LWC-Papier*
 Light Weight Coated, leichtgewichtig gestrichene Papiere, vorwiegend für den Rollendruck

4.2.3 Opazität

Opazität beschreibt die Lichtundurchlässigkeit von Papier, also das Gegenteil von der Transparenz, der Lichtdurchlässigkeit. Besonders wenn Papier beidseitig bedruckt wird, ist ein Papier mit einer hohen Opazität erforderlich. Bei einer Opazität von 100 % scheint keine Druckfarbe von der Rückseite durch, d. h., das Papier ist vollständig undurchsichtig bzw. „opak".

Die Opazität von Papier hängt u. a. von dessen Flächenmasse und Volumen ab. Durch Zugabe von Füllstoffen oder durch einen höheren Holzanteil (Lignin) kann die Opazität erhöht werden.

Da Fett und Öl die Opazität von Papier veringern, ist bedrucktes Papier lichtdurchlässiger als unbedrucktes. Dieser Effekt tritt vor allem beim Zeitungsdruck auf, da hier eine sehr ölhaltige Farbe verwendet wird.

4.2.4 Laufrichtung

Die Laufrichtung des Papiers entsteht bei der Blattbildung auf dem Sieb der Papiermaschine. Durch die Strömung der Fasersuspension auf dem endlos umlaufenden Sieb richten sich die Fasern mehrheitlich in diese Richtung aus. Man nennt deshalb die Laufrichtung auch Maschinenrichtung. Senkrecht zur Laufrichtung liegt die Dehnrichtung.

Zur Kennzeichnung der Laufrichtung werden die Bogen in Schmal- und Breitbahn unterschieden. Ob ein Bogen Schmalbahn oder Breitbahn ist, hängt von seiner Lage beim Schneiden der Papierrolle ab.

Bedeutung der Laufrichtung

Bei der Verarbeitung des Papiers muss die Laufrichtung in vielfacher Weise beachtet werden:

- Bücher lassen sich nur dann gut aufschlagen, wenn die Laufrichtung parallel zum Bund verläuft.
- Beim Rillen muss die Laufrichtung parallel zur Rillung sein.
- Beim Bogendruck sollte die Laufrichtung parallel zur Zylinderachse der Druckmaschine liegen.
- Die Laufrichtung bei Etiketten zur maschinellen Etikettierung sollte quer zur runden Gebindeachse verlaufen.
- Papiere für Digitaldrucksysteme sind bevorzugt in Schmalbahn.

Kennzeichnung der Laufrichtung

Die Kennzeichnung der Schmal- oder Breitbahn erfolgt in der Praxis auf verschiedene Weise:

- Die Formatseite, die parallel zur Laufrichtung verläuft, steht hinten.
 Schmalbahn: 70 cm x 100 cm
 Breitbahn: 100 cm x 70 cm
- Die quer zur Laufrichtung verlaufende Dehnrichtung wird unterstrichen.
 Schmalbahn: <u>70 cm</u> x 100 cm
 Breitbahn: 70 cm x <u>100 cm</u>
- Die Formatseite der Laufrichtung wird mit einem M für Maschinenrichtung gekennzeichnet.
 Schmalbahn: 70 cm x 100 cm M
 Breitbahn: 70 cm M x 100 cm

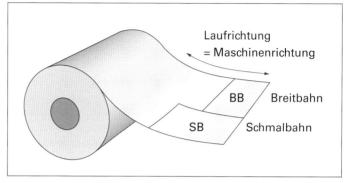

Papierrolle mit Schmal- und Breitbahnbogen

- Hinter der Formatangabe steht (SB) für Schmalbahn und (BB) für Breitbahn.
 Schmalbahn: 70 cm x 100 cm (SB)
 Breitbahn: 70 cm x 100 cm (BB)

Prüfung der Laufrichtung

Auf der Papierverpackung ist die Laufrichtung meist angegeben. Dem einzelnen Bogen sehen Sie aber die Laufrichtung nicht mehr an. Sie müssen deshalb ausgepackt gelagertes Papier ggf. für die weitere Verarbeitung auf seine Laufrichtung hin überprüfen. Dazu gibt es verschiedene einfache Prüfmethoden:

- *Reißprobe*
 Reißen Sie den Bogen von beiden Seiten her ein. Der Riss verläuft parallel zur Faserrichtung, also in Laufrichtung, glatter als quer zur Faserrichtung.

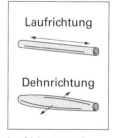

Laufrichtung und Dehnrichtung einer Papierfaser

Reißprobe
- Links: Der Riss verläuft parallel zur Laufrichtung.
- Rechts: Der Riss verläuft quer zur Laufrichtung.

- *Nagelprobe*
 Ziehen Sie die rechtwinklig zueinander stehenden Papierkanten unter Druck zwischen dem Daumennagel und der Fingerkuppe des Zeigefingers hindurch. Die entstehenden kurzen Wellen verlaufen quer zur Laufrichtung, die langen Wellen verlaufen parallel zur Laufrichtung.
- *Streifenprobe*
 Schneiden Sie einen Papierstreifen aus der langen und einen aus der kurzen Bogenseite. Kennzeichnen Sie die beiden Streifen und legen Sie sie übereinander. Halten Sie die beiden Streifen an einem Ende fest und lassen Sie sie frei hängen. Wenn einer der beiden Streifen sich stärker biegt, dann ist dieser Streifen Breitbahn. Biegen sich beide Streifen gleich, dann liegt die Breitbahn über der Schmalbahn und wird von dieser gestützt.

4.2.5 Papierformate

Das Format, das uns im täglichen Leben ständig begegnet, ist das DIN-A4-Hochformat, das durch das Deutsche Institut für Normung 1922 in der DIN-Norm 476 festgelegt wurde.

Die Basisgröße der DIN-Reihen ist das Format DIN A0 mit den Maßen 841 x 1189 mm und der Fläche 1 m^2. Die kleinere Seite des Bogens steht zur größeren Seite im Verhältnis 1 zu $\sqrt{2}$ (1,4142). Das nächstkleinere Format entsteht jeweils durch Halbieren der Längsseite des Ausgangsformates.

Die Zahl gibt an, wie oft das Ausgangsformat A0 geteilt wurde. Ebenso können aus kleineren Formaten durch Verdoppeln der kurzen Seite jeweils die größeren Formate erstellt werden.

DIN-A-Reihe

Die Formate der A-Reihe werden für Zeitschriften, Prospekte, Geschäftsdrucksachen, Karteikarten, Postkarten und andere Drucksachen benutzt. Die DIN-A-Reihe ist die Ausgangsreihe für die anderen DIN-Reihen und Grundlage der Formatklassen bei Druckmaschinen.

Maschinenklassen

Nach den erforderlichen Rohbogenformaten wurden von den Druckmaschinenherstellern entsprechende Format-

Streifenprobe
- Links: Der obere Streifen ist Schmalbahn, der untere Breitbahn.
- Rechts: Der obere Streifen ist Breitbahn, der untere ist Schmalbahn.

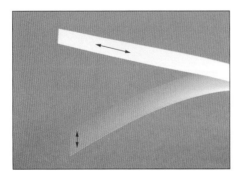

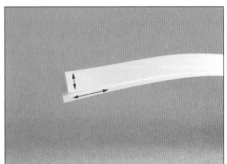

klassen für den Bogenoffsetdruck
definiert.

4.2.6 Papiergewicht und -dicke

Obwohl Papier als flächiger Werkstoff
angesehen wird, hat es natürlich auch
eine dritte Dimension. Diese wird durch
die Dicke oder das Papiervolumen be-
schrieben. Flächenmasse, Dicke
und Volumen werden wesentlich durch
folgende Faktoren bestimmt:
- Stoffauswahl
- Stoffaufbereitung
- Stoffzusammensetzung
- Blattbildung in der Papiermaschine
- Art der Veredelung

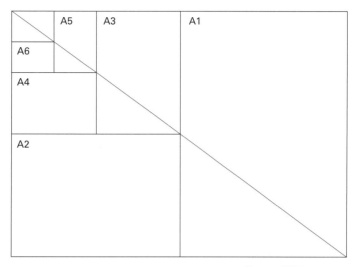

Format DIN A0

mit den Maßen
841 x 1189 mm und
der Fläche 1 m^2

Papiergewicht
Die flächenbezogene Masse (Gram-
matur) wird in g/m^2 angegeben, sie
entspricht also dem Gewicht eines A0-
Papierbogens.

Berechnung Papiergewicht	π
$G = L \times B \times F$	
G: Papiergewicht	
L: Länge	
B: Breite	
F: Flächenmasse in g/m^2	

Berechnungsbeispiel
Das Gewicht einer A4-Broschur mit
64 Seiten soll berechnet werden. Die
Grammtur beträgt 100 g/m^2.

$G_1 = 0{,}297\,m \times 0{,}21\,m \times 100\,g/m^2$
$\quad = 6{,}237\,g \text{ (ein Blatt)}$

$G_{32} = 32 \times 6{,}237\,g$
$\quad = 199{,}584\,g$

Die Broschur wiegt also etwa 200 g.

Papierdicke
Die unterschiedliche Dicke von Papieren
wird als Faktor des Volumens angege-
ben. Die Berechnung der tatsächlichen
Papierdicke erfolgt nach der Formel:

Berechnung Papierdicke	π
$D = (F \times V) / 1000^2$	
D: Papierdicke	
F: Flächenmasse in g/m^2	
V: Volumenfaktor in m^3/g	

Berechnungsbeispiel
Die Dicke einer A4-Broschur mit 80
Seiten (doppelseitig) soll berechnet
werden. Die Flächenmasse des ver-
wendeten Papiers beträgt 100 g/m^2, mit
1,5-fachem Volumen.

$D_1 = (100\,g/m^2 \times 1{,}5\,m^3/g) /$
$\quad\quad 1000^2 = 0{,}15\,mm$
$D_{40} = 40 \times 0{,}15\,mm$
$\quad = 6\,mm$

Die Broschur ist also 6 mm dick.

4.2.7 Wasserzeichen

Wasserzeichen dienen in Wertpapieren der Fälschungssicherheit. Schreibpapiere werden durch Wasserzeichen aufgewertet.

Echte Wasserzeichen
Echte Wasserzeichen werden bei der Blattbildung auf dem Sieb der Papiermaschine gebildet. Über dem Sieb dreht sich eine Siebwalze, der sogenannte Egoutteur.

Die sich bildende Papierbahn läuft durch den Spalt zwischen Sieb und Egoutteur. Mittels eines auf dem Egoutteur angebrachten Reliefs werden Fasern verdrängt und/oder angehäuft. Die Stellen, an denen die Fasern verdrängt werden, sind dünner und somit heller als die Umgebung. Faseranhäufungen wirken dunkler.

Halbechte Wasserzeichen
Halbechte Wasserzeichen werden in der Pressenpartie der Papiermaschine geprägt. Die noch stark wasserhaltige Papierbahn wird durch eine Prägewalze verdichtet. Bei halbechten Wasserzeichen werden also die Papierfasern nicht unterschiedlich verteilt wie beim echten Wasserzeichen, sondern nur verdichtet.

Unechte Wasserzeichen
Unechte Wasserzeichen werden in der Druckmaschine mit speziellen chemischen Flüssigkeiten gedruckt. Dabei werden die betreffenden Papierfasern aufgehellt bzw. gebleicht und somit dauerhaft in ihrer Opazität verändert.

4.2.8 Papiertypen nach DIN ISO 12647

In der Norm DIN ISO 12647-2:2013 wurden für den Offsetdruck acht typische Papiere ausgewählt, diese decken das am Markt vorherrschende Angebot der Bedruckstoffe (Print Substrates, PS) gut ab.

PS	Beschaffenheit	Prozess
1	Gestrichenes Bilderdruckpapier	Bogen- und Rollenoffsetdruck
2	Aufgehelltes, gestrichenes Bilderdruckpapier	Rollenoffsetdruck
3	Glänzend gestrichenes Magazinpapier, z. B. LWC (LWC = Light Weight Coated)	Rollenoffsetdruck
4	Matt gestrichenes Magazinpapier	Rollenoffsetdruck
5	Holzfrei ungestrichen (weiß)	Bogen- und Rollenoffsetdruck
6	Superkalandriert, ungestrichen	Rollenoffsetdruck
7	Aufgebessert, ungestrichen	Rollenoffsetdruck
8	Standard ungestrichen (gelblich)	Rollenoffsetdruck

4.2.9 Papier und Klima

Papier ist hygroskopisch. Hygroskopisch heißt, dass die Papierfasern ihren Feuchtigkeitsgehalt als natürliche Stoffe an das Raumklima anpassen.

Wenn die Papierfeuchte, man spricht hier von Stapelfeuchte, höher ist als die relative Luftfeuchtigkeit im Raum, dann gibt das Papier Feuchtigkeit ab. Als Folge schrumpft das Papier zunächst an den Rändern, es tellert.

Trockene Papiere neigen zu verstärkter statischer Aufladung. Die Folge sind Doppelbogen und Schwierigkeiten beim Papierlauf bis hin zum Papierstau im Drucker. Bei zu hoher relativer Luftfeuchtigkeit nimmt das Papier Feuchtigkeit auf. Die Folge ist Randwelligkeit mit daraus resultierenden Schwierigkeiten beim Papierlauf und beim passergenauen Drucken.

Wenn Papier Wasser aufgenommen und dann wieder abgegeben hat, tritt die Hysterese auf. Dies bedeutet, dass das Papier zwar wieder die ursprüngliche Feuchte, aber nicht die ursprüngliche Dimension einnimmt.

Konditionieren

Unter Konditionieren versteht man die Anpassung des Papiers an das Raumklima. Klimastabil verpacktes Papier sollten Sie eingepackt lassen, damit eine Temperaturangleichung zwischen Papier- und Raumtemperatur, aber kein Feuchtigkeitsaustausch stattfinden kann. Lassen Sie Ihrem Papier ausreichend Zeit zur Akklimatisierung und packen Sie es erst aus, wenn Papiertemperatur und Raumtemperatur sich angeglichen haben. Sie werden bessere Druckergebnisse erzielen.

Optimales Raumklima

Die besten Bedingungen für die Verarbeitung von Papier sind ein konstantes Raumklima mit einer Temperatur von ca. 20 °C und einer relativen Luftfeuchtigkeit von 50 % bis 55 %.

4.2.10 Papier und Ökologie

In Europa werden derzeit pro Kopf und Jahr durchschnittlich mehr als 200 kg Papier und Karton verbraucht.

Ein Trost: Umweltfreundliches Papier ist auf dem Vormarsch. Meist ist die Kundenanforderung jedoch, dass das Recyclingpapier möglichst weiß sein muss, nur wenige sind bereit, Qualitätseinbußen bei der Druckqualität in Kauf zu nehmen. Neben der Verwendung von Altpapier bei der Papierproduktion ist auch eine nachhaltige Forstwirtschaft wichtig. Zertifikate, wie „Der Blaue Engel", „FSC" und „PEFC" stehen für umweltverträgliche Papiere.

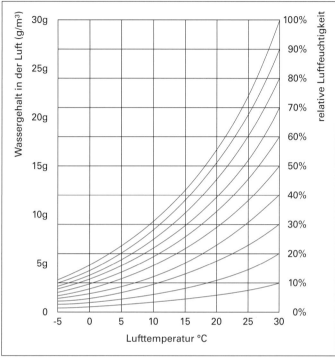

Abhängigkeit der relativen Luftfeuchtigkeit von der absoluten Luftfeuchte und der Raumtemperatur

- *Der Blaue Engel*
 Das wohl älteste Umweltzeichen der Welt von 1977 bestätigt eine ressourcenschonende Papierproduktion aus 100 % Altpapier.
- *FSC und PEFC*
 Die FSC- und PEFC-Zertifikate bestätigen eine nachhaltige Waldwirtschaft und stehen für den Verzicht auf Kahlschläge und die Förderung der Artenvielfalt.

Zertifiziertes Papier

4.3 Weitere Bedruckstoffe

Außer Papier werden auch Holz, Metalle, Glas, Textilien und Kunststoffe bedruckt. Kunststoffe sind nach dem Papier der wichtigste Bedruckstoff, der auch in den meisten Druckverfahren eine Rolle spielt.

4.3.1 Folienherstellung

Zur Herstellung von Folien werden verschiedene Verfahren eingesetzt. Themoplastische Folien werden durch Kalandrieren oder Extrudieren produziert. Bei der Extrusion wird das zähflüssige geschmolzene Material durch eine Schneckenpresse unter hohem Druck durch Düsen gepresst.

Wir unterscheiden dabei das Blasfolien- und das Flachfolienverfahren. Beispiele für Blasfolien sind Tragetaschen, Beutel und Säcke für die Verpackungsindustrie. Duroplastische Folien werden im Gießverfahren hergestellt. Ein Verfahren, das auch zur Herstellung von synthetischen Fasern für die Produktion von Garnen und Geweben eingesetzt wird.

4.3.2 Folieneigenschaften

Mechanische Eigenschaften
Wie bei allen flächigen Werkstoffen sind die flächenbezogene Masse (g/m²) und die Dicke (mm) Basiskenndaten. Bei der Foliendicke ist vor allem die Gleichmäßigkeit über die Fläche ein Maß für gute Folienqualität. Neben der Dimensionsstabilität sind die Dehnfähigkeit und das Schrumpfverhalten einer Folie gerade im Verpackungsbereich wichtige Kenngrößen.

Thermische Eigenschaften
Die Thermische Eigenschaften von Folien sind durch die Verarbeitung und den Verwendungszweck bestimmt.

Beispielsweise ist die Wärme- und Kältebeständigkeit bei Tiefkühllebensmittelverpackungen eine entscheidende Größe. So wird die Verpackung mit dem Lebensmittel durch Heißsiegeln verschlossen, in der Tiefkühltruhe gelagert und vor dem Verzehr in der Mikrowelle erhitzt. Folien, die im Außenbereich als Bannerwerbung verwendet werden, müssen der Kälte des Winters und der Hitze des Sommers standhalten.

Migration und physiologische Unbedenklichkeit
Beides sind Eigenschaften, die vor allem im Verpackungsbereich von Bedeutung sind. Unter Migration versteht man meist die Wanderung von Stoffen aus der Kunststoffverpackung in das Füllgut. Aber auch die Migration aus der Verpackung in die Umwelt oder aus der Umwelt in das Füllgut sind von Bedeutung. Für den Grad der Migration sind vier Faktoren wesentlich:
- Folieninhaltsstoffe
- Art des Füllguts
- Transport und Lagerumgebung
- Temperatur

Bei allen Stoffen, die mit Lebensmitteln oder in anderer Weise direkt mit dem Menschen in Kontakt kommen, ist die physiologische Unbedenklichkeit wichtig, also dass die verwendeten Stoffe keine negativen Einflüsse auf Mensch und Umwelt haben.

4.3.3 Bedrucken von Folien

Grundvoraussetzung für eine gute Bedruckbarkeit ist die gute Benetzbarkeit des Bedruckstoffs durch die Druckfarbe. Die meisten Kunststoffe sind unpolar und dadurch schlecht benetzbar. Sie werden deshalb z. B. mit einer Corona-Vorbehandlung für das Bedrucken vorbereitet.

4.4 Druckfarben

Als färbende Substanz bildet die Druckfarbe den optischen Kontrast, um die Informationen auf dem Bedruckstoff sichtbar zu machen.

4.4.1 Zusammensetzung

Farbpigmente, Farbstoffe

Farbpigmente und Farbstoffe werden auch als Farbmittel bezeichnet. Sie sind der visuell wirksame Bestandteil der Druckfarbe. Pigmente sind Farbkörper. Farbstoffe sind gelöste Substanzen, die als Druckfarbe nur noch in Tinten eingesetzt werden.

Als Farbpigmente werden für Weiß meist Titandioxid, für Schwarz Ruß und für die Buntfarben organische Pigmente eingesetzt. Metallfarben enthalten Messing-, Aluminium- oder Perlglanzpigmente. Die Pigmente haben einen Durchmesser von 1 μm bis 2 μm in flüssigen Farben und bis zu 5 μm bei Trockentoner im Digitaldruck.

Binde- und Lösemittel

Binde- und Lösemittel haben die Aufgabe, die Farbe in eine verdruckbare Form zu bringen. Nach der Farbübertragung auf den Bedruckstoff sorgt das Bindemittel dafür, dass die Farbpigmente auf dem Bedruckstoff haften bleiben. Als Bindemittel werden in den verschiedenen Druckfarben Polymerisate oder Polykondensate sowie synthetische und natürliche Harze wie z. B. Kolophonium eingesetzt.

Die in den Druckfarben als Lösemittel verwendeten Öle beeinflussen wesentlich das Trocknungsverhalten der Farben. Nicht trocknende Mineralöle werden in thermisch, physikalisch trocknenden Farben eingesetzt. Oxidativ, chemisch trocknende Farben benötigen neben den Bindemitteln trocknende Öle, wie z. B. Leinöl, die fest werden.

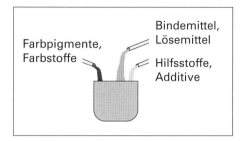

Grundbestandteile von Druckfarben

Die sehr dünnflüssigen Tiefdruck- und Flexodruckfarben beinhalten spezielle leichtflüchtige Lösemittel. Im Illustrationstiefdruck wird ausschließlich Toluol als Lösemittel eingesetzt. Über 95 % davon wird zurückgewonnen und wiederverwendet. Im Flexo- und Verpackungstiefdruck werden vor allem Ethanol, Ethylacetat und Methoxy-/Ethoxypropanol als Lösemittel verwendet.

Eine besondere Gruppe bilden die UV-Druckfarben. Sie werden in allen konventionellen Druckverfahren für spezielle Einsatzbereiche verwendet. Durch ihren energiehärtenden Trocknungsmechanismus haben alle UV-Farben und -Lacke eine grundsätzlich andere Zusammensetzung als die konventionellen Farben. Die Bindemittel zur Umhüllung der Pigmente und zur Härtung der Druckfarbe werden vorwiegend auf Basis von acrylierten Polyestern, Polyethern und Polyurethanen und Epoxiverbindungen aufgebaut. Als UV-Verdünnungsmittel zur Einstellung der Konsistenz werden niedermolekulare Acrylate eingesetzt. Neben den Pigmenten, dem Binde- und Lösemittel enthält die UV-Farbe Fotoinitiatoren.

Hilfsstoffe und Additive

Durch Zugabe spezieller Hilfsstoffe oder Additive, z. B. Trockenstoffe oder Scheuerschutzpaste, kann die Farbe an die jeweiligen Anforderungen angepasst werden.

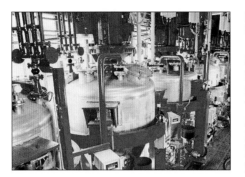

pigmente steuerbar. Die Partikelgröße
beträgt 2 µm bis 3 µm.

Flüssigtoner
Flüssigtoner enthalten Tonerpartikel
in einem flüssigen Bindemittel. Die
Tonerpartikel sind mit 1 µm bis 2 µm
Durchmesser genauso groß wie die
Farbpigmente in den konventionellen
Druckfarben. Dadurch ist ein gleich-
mäßiger lasierender, mit dem konven-
tionellen Druck vergleichbarer Farbauf-
trag auch im Digitaldruck möglich.

4.4.2 Herstellung

**Druckfarben für Hoch-, Tief-, Sieb-
und Offsetdruck**
Bei der Druckfarbenherstellung müssen
die Pigmente, Bindemittel und Hilfs-
stoffe luftfrei, fein und homogen
vermischt, d.h. dispergiert werden. Dies
geschieht in zwei Schritten:
- Vormischen der Bestandteile
- Dispersion auf dem Dreiwalzenstuhl
 oder in der Rührwerkskugelmühle
Der Dreiwalzenstuhl hat drei mit unter-
schiedlicher Geschwindigkeit gegen-
einander laufende Stahlwalzen. Durch
die Scherkräfte im Walzenspalt wird die
Farbe dispergiert. Die Rührwerkskugel-
mühle ist ein mit Stahlkugeln gefüllter
zylindrischer Behälter mit einem rasch
rotierenden Rührwerk, durch den die
Farbe kontinuierlich von unten nach
oben gepumpt wird. Das Gewicht und
die Rollbewegung der Kugeln reiben
die Farbe.

Trockentoner
Die Tonerpartikel werden in einem
kontrolliert ablaufenden chemischen
Prozess hergestellt. Monomere werden
in einer Emulsion aus Wasser, Wachs
und Latex-Polymeren schichtweise zu
Tonerpartikeln angelagert. Dabei sind
durch die Zeit, die Temperatur und den
pH-Wert die Größe und Form der Toner-

Tinten
Tinten für Tintenstrahldrucker werden
unpigmentiert mit gelösten Farbstoffen
als Farbmittel oder als Dispersionen mit
Farbpigmenten hergestellt. Die einge-
setzten Binde- und Lösemittel unter-
scheiden sich je nach Hersteller und
Einsatzbereich der Drucke. Für spezielle
Anwendungen werden auch UV-Tinten
angeboten. Diese trocknen durch Foto-
polymerisation der Bindemittel wäh-
rend der Bestrahlung mit UV-Licht.

4.4.3 Physikalische Trocknung

Die physikalischen Trocknungsmecha-
nismen bewirken eine Veränderung
des Aggregatzustandes der Druckfarbe,
ohne die molekulare Struktur des Bin-
demittels zu verändern.

Wegschlagen
Die dünnflüssigen Bestandteile des
Bindemittels dringen in die Kapillare
des Bedruckstoffs ein. Die auf der Ober-
fläche verbleibenden Harze verankern
die Farbpigmente auf dem Bedruckstoff.

Verdunsten
Die leichtflüchtigen Lösemittelbe-
standteile der Druckfarbe, z. B. Toluol
in Tiefdruckfarben, verdunsten ohne

zusätzliche Hitzeeinwirkung. Harze und Pigmente bleiben auf der Oberfläche zurück und fixieren die Farbpigmente.

Verdampfen

Die schwerflüchtigen hochsiedenden Mineralöle werden in speziellen Trocknungseinrichtungen, die zwischen oder nach den Druckwerken in der Druckmaschine angeordnet sind, verdampft, z. B. Heatset-Offsetfarben.

Erstarren

Die Bindemittel der Druckfarbe werden durch Hitze verflüssigt und werden nach dem Druck durch Abkühlung fest, z. B. Carbonfarben. Auch Tonerpigmente im Digitaldruck, die durch thermische Fixierung auf dem Bedruckstoff haften, trocknen nach diesem physikalischen Prinzip.

4.4.4 Chemische Trocknung

Bei der chemischen Trocknung führt eine Veränderung der Molekularstruktur des Bindemittels zur Verfestigung der Druckfarbe.

Oxidative Trocknung

Die trocknenden Öle des Bindemittels, wie z. B. Leinöl, vernetzen durch Sauerstoffeinbindung. Die Trocknung verläuft langsam, ergibt aber eine festen Farbfilm.

UV-Trocknung

Die Fotoinitiatoren im Bindemittel reagieren auf die Bestrahlung des Drucks mit UV-Licht.

Das aufgestrahlte UV-Licht wird von den Fotoinitiatoren absorbiert. Dadurch werden freie Radikale gebildet. Die angeregten Valenzelektronen des Fotoinitiators abstrahieren ein Wasserstoffatom aus einer Amingruppe des Acrylatharzes und führen zum Kettenwachstum der Bindemittelmoleküle. Der Prozess der Polymerisation sorgt für eine vollständige Trocknung der Farbe.

ES-Trocknung

Bei der ES-Trocknung bewirken Elektronenstrahlen die Auslösung der fotochemischen Polymerisation zur Verfestigung des Druckfarbenfilms.

4.4.5 Kombinationstrocknung

Die meisten Druckfarben trocknen nach einem kombinierten Mechanismus, z. B. wegschlagend-oxidativ. Die physikalische Phase erfolgt sehr schnell.

Der chemische Prozess dauert länger, ergibt aber einen festeren Farbfilm. Der Zusatz von verschiedenen Trockenstoffen zur Druckfarbe beschleunigt die oxidative Trocknung.

4.4.6 Rheologie

Rheologie ist die Lehre vom Fließen. Sie beschreibt die Eigenschaften flüssiger Druckfarben, die mit dem Begriff Konsistenz zusammengefasst werden.

Viskosität

Die Viskosität ist das Maß für die innere Reibung von Flüssigkeiten:
- Hoch viskos (hohe innere Reibung): zähflüssig, z. B. Offset- und Siebdruckfarbe
- Niedrig viskos (geringe innere Reibung): dünnflüssig, z. B. Illustrationstiefdruckfarbe

Zügigkeit/Tack

Zügigkeit oder Tack beschreibt den Widerstand, den die Farbe ihrer Spaltung entgegensetzt. Eine zügige Farbe ist eine Farbe, bei deren Farbspaltung hohe Kräfte wirken (Rupfneigung).

Spachtelprobe zur
visuellen Prüfung der
Viskosität

- Links: niedrig
 viskos
- Rechts: hoch viskos

Thixotropie

In thixotropen Flüssigkeiten wird die Viskosität durch mechanische Einflüsse, z. B. Verreiben im Farbwerk der Druckmaschine, herabgesetzt. Die Thixotropie unterstützt die Druckfarbentrocknung durch eine sofortige Viskositätserhöhung nach der Farbübertragung auf den Bedruckstoff.

4.4.7 Echtheiten

Die verschiedenen physikalischen und chemischen Eigenschaften von Druckfarben werden mit dem Begriff Echtheiten zusammengefasst.

Lichtechtheit

Die Lichtechtheit ist sicherlich die bekannteste Echtheit von Druckfarben. Sie beschreibt die Widerstandsfähigkeit einer Farbe gegen Lichteinstrahlung. Außer den Farbmitteln einer Farbe, Pigmente oder Farbstoffe, beeinflussen die Farbschichtdicke, das Bindemittel, die Lackierung oder Kaschierung und nicht zuletzt der Bedruckstoff die Lichtechtheit einer Farbe.

Lösemittelechtheit

Die Lösemittelechtheit von Druckfarben ist für die Weiterbearbeitung und die spätere Verwendung des Druckproduktes von Bedeutung. Bei einer Druckveredelung durch Lackierung darf das Lösemittel des Lacks das bereits trockene Bindemittel der Druckfarbe nicht wieder anlösen. Die Pigmente dürfen unter Lösemitteleinwirkung ihre Farbigkeit nicht verändern.

Kaschierechtheit

Die Druckfarbe darf in der Kapillarschicht zwischen Bedruckstoff und Kaschierfolie nicht ausbluten.

Alkaliechtheit

Dispersionslacke und Dispersionskleber sind häufig leicht alkalisch. Druckfarben, die mit diesen Stoffen in Kontakt kommen, müssen deshalb alkaliecht sein.

Migrationsechtheit

Bestimmte Weichmacher in den Druckfarbenbindemitteln, den Klebern in der Weiterverarbeitung oder den Kaschierfolien können durch Migration zu unliebsamen Überraschungen, teilweise noch Wochen nach der Auslieferung des Druckproduktes, führen.

Mechanische Festigkeit

Der Druckfarbenfilm muss gegen das Scheuern bei der Verarbeitung und im Gebrauch beständig sein. Das Brechen des Farbfilms im Falz wird durch die Falzfestigkeit der Druckfarbe verhindert.

Lebensmittelechtheiten

Die Anforderungen an die Echtheiten der Druckfarben bei Lebensmittelverpackungen sind vielfältig. Sie reichen von Butterechtheit bis Quarkechtheit oder Speiseölechtheit.

4.5 Aufgaben

1 Holzstoff und Zellstoff unterscheiden

Holz ergibt je nach Aufschlussverfahren unterschiedliche Primärfasern. Erklären Sie die folgenden Begriffe:

a. Holzstoff

b. Zellstoff

2 Holzhaltiges Papier erklären

Warum vergilbt holzhaltiges Papier?

3 Baugruppen der Papiermaschine kennen

Benennen Sie in der Abbildung unten die fünf zentralen Baugruppen einer Papiermaschine.

A :

B :

C :

D :

E :

4 Blattbildung in der Papiermaschine erklären

Erklären Sie, warum die beiden Papierseiten bei der Blattbildung unterschiedliche Eigenschaften bekommen?

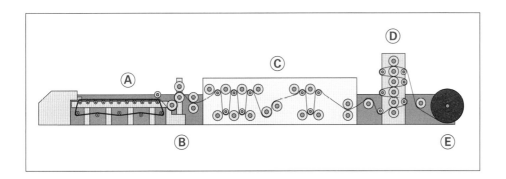

5 Papierveredelung beschreiben

Beschreiben Sie das Prinzip der beiden Papierveredelungsverfahren:
a. Streichen

b. Satinieren

6 Anforderungsprofile an Papier bewerten

Was versteht man unter:
a. Verdruckbarkeit

b. Bedruckbarkeit

7 Papiereigenschaften unterscheiden

Welche besonderen Eigenschaften haben Papiere mit folgender Sortenbezeichnung:
a. Naturpapier

b. maschinenglatt

c. satiniert

d. gestrichen

8 Opazität erklären

Beschreiben Sie, was man unter Opazität von Papier versteht.

9 Laufrichtung kennen

Erläutern Sie folgende Begriffe:
a. Laufrichtung

b. Schmalbahn

c. Breitbahn

10 Papiergewicht berechnen

Eine Zeitung besteht aus 20 Blättern mit den Abmessungen 80 x 57 cm. Die Flächenmasse des verwendeten Papiers beträgt 42,5 g/m². Berechnen Sie das Gewicht der Zeitung.

11 Papiergewicht berechnen

Berechnen Sie, ob der Versand von Weihnachtskarten als Standardbrief (max. 20 g) bei der Deutschen Post möglich ist. Die Weihnachtskarten werden im offenen Format 420 x 100 mm auf 320 g/m² Papier gedruckt. Der DIN-Lang-Umschlag wiegt 6,1 g.

12 Papiergewicht berechnen

50 Flyer (Wickelfalz, 8 Seiten, geschlossenes Format: 100 x 100 mm) wiegen 340 g. Berechnen Sie die Flächenmasse des verwendeten Papiers.

13 Papierdicke berechnen

Wie dick ist ein Papier mit einer Flächenmasse von 200 g/m² und 1,1-fachem Volumen?

14 Einfluss von Raumklima auf Papier kennen

Beschreiben Sie den Einfluss von Luftfeuchtigkeit auf Papier:
a. Zu geringe Luftfeuchtigkeit

b. Zu hohe Luftfeuchtigkeit

b. Physiologische Unbedenklichkeit

15 Ökologische Aspekte bei der Papierherstellung kennen

Nennen Sie zwei Aspekte, die bei der Papierherstellung in Bezug auf die Ökologie eine wichtige Rolle spielen.

1.

2.

17 Bestandteile der Druckfarbe kennen

Nennen Sie die Hauptbestandteile von Druckfarben für die konventionellen Druckverfahren.

1.

2.

3.

16 Effekt der Migration bei Kunststoffen als Bedruckstoff kennen

Erklären Sie, worum es bei der Migration und der physiologischen Unbedenklichkeit von Kunststoff als Bedruckstoff geht.
a. Migration

18 Binde- und Lösemittel kennen

Welche Aufgaben haben die Binde- und Lösemittel in den Druckfarben?

19 Herstellung von Druckfarben erklären

Warum wird die Druckfarbe bei ihrer Herstellung dispergiert?

23 Rheologische Eigenschaften erläutern

Definieren Sie die drei rheologischen Eigenschaften von Druckfarben:
a. Viskosität

b. Zügigkeit/Tack

c. Thixotropie

20 Trocknungsmechanismen unterscheiden

Worin unterscheidet sich die physikalische von der chemischen Trocknung?

24 Echtheiten von Druckfarben kennen

Nennen Sie vier Echtheiten von Druckfarben.

1.

2.

3.

4.

21 Wegschlagen beschreiben

Beschreiben Sie die Druckfarbentrocknung durch Wegschlagen.

22 Rheologie definieren

Welchen Gegenstand behandelt die Rheologie?

5.1 Lösungen

5.1.1 Druckverfahren

1 Druckfaktoren kennen und zuordnen

- Druckfarbe: Die meisten Druckverfahren nutzen Farbe als Pulver oder Flüssigkeit zur Erzeugung eines Druckbildes.
- Bedruckstoff: Bedruckstoff ist in den meisten Fällen Papier, wobei so ziemlich jedes Material bedruckt werden kann.
- Druckform: Die Informationsübertragung erfolgt durch eine feste, eingefärbte Druckform auf einen Bedruckstoff.
- Druckkraft: Zur Druckbildübertragung wird mechanische Druckkraft, der sogenannte Anpressdruck, benötigt.

2 Druckprinzipe kennen

a. Beim direkten Druck ist die Druckform seitenverkehrt.
b. Beim indirekten Druck ist die Druckform seitenrichtig.

3 Druckprinzipe kennen

A flach – flach
B flach – rund
C rund – rund

4 Druckverfahren kennen

A Inkjetdruck
B Tiefdruck
C Hochdruck
D Flachdruck
E Elektrofotografie
F Siebdruck

5 Grundfarben des Drucks kennen

- Cyan
- Magenta
- Gelb (Yellow)

6 Funktion von Schwarz kennen

Die Farbe Schwarz dient zur Kontrastunterstützung.

7 Druckverfahren erkennen

A Offsetdruck, da die Buchstaben randscharf und ungerastert sind
B Flexodruck (Hochdruck), wegen der Quetschränder an den Buchstabenkanten
C Elektrofotografisches Verfahren (Laserdruck, Xerografie), wegen der Tonerstreuung um die Buchstaben
D Siebdruck, wegen der sichtbaren Siebstruktur an den Kanten
E Tiefdruck, wegen des Sägezahneffekts an den Buchstabenkanten

8 AM- und FM-Rasterung erläutern

a. AM heißt amplitudenmoduliert. Alle AM-Rasterungen sind durch die folgenden Merkmale gekennzeichnet:
 - Die Mittelpunkte der Rasterelemente haben den gleichen Abstand (konstante Frequenz).
 - Die Farbschichtdicke ist bei allen Rasterpunktgrößen (Tonwerten) grundsätzlich gleich.
 - Die Farb- bzw. Tonwerte werden über die Rasterpunktgrößen gesteuert (unechte Halbtöne).
b. Die frequenzmodulierte Rasterung (FM) stellt unterschiedliche Tonwerte ebenfalls durch die Flächendeckung dar. Es wird dabei aber nicht die Größe eines Rasterpunktes variiert, sondern die Zahl der Rasterpunkte, also die Frequenz der Punkte (Dots) im Basisquadrat.

© Springer-Verlag GmbH Deutschland 2018
P. Bühler, P. Schlaich, D. Sinner, *Druck*, Bibliothek der Mediengestaltung,
https://doi.org/10.1007/978-3-662-54611-6

9 Hybridrasterung erklären

Die Hybridrasterung vereinigt die Prinzipien der amplitudenmodulierten Rasterung mit denen der frequenzmodulierten Rasterung. Grundlage der Hybridrasterung ist die konventionelle amplitudenmodulierte Rasterung. In den Lichtern und in den Tiefen des Druckbildes wechselt das Verfahren dann zur frequenzmodulierten Rasterung.

10 Rasterwinkelung im Farbdruck festlegen

Verschiedene Lösungen sind möglich. Bei Rastern mit Hauptachse muss die Winkeldifferenz zwischen Cyan, Magenta und Schwarz 60° betragen. Gelb muss einen Abstand von 15° zur nächsten Farbe haben. Die Winkelung der zeichnenden, dominanten Farbe sollte 45° oder 135° betragen, also z. B. C 75°, M 45°, Y 0°, K 15°.

11 Rasterwinkelung im Farbdruck beurteilen

Information für den Kunden:
Die vorgesehene Rasterwinkelung ist aufgrund der ungeeigneten Rasterwinkelung nicht für den Druck geeignet und wird zu einem Moiré führen. Dem Kunden wird die Rasterwinkelung wie in Aufgabe 10 vorgeschlagen.

12 Marken, Hilfszeichen und Kontrollelemente kennen

a. Flattermarken werden beim Ausschießen so auf dem Bogen positioniert, dass sie auf dem Rücken des Falzbogens sichtbar sind. Die Position der Falzmarke wandert von Bogen zu Bogen und zeigt bei richtiger Position des Falzbogens im Block eine fortlaufende Treppenstruktur.

b. Passkreuze sind Hilfzeichen zur passgenauen Ausrichtung des Stands der einzelnen Druckfarben im Mehrfarbendruck, sie werden dazu in allen vorhandenen Farben übereinander gedruckt, damit der Versatz einer Farbe sofort auffällt.

c. Schneidemarken, auch Beschnitt-, Schnitt- oder Formatmarken, sind feine Linien, die bei der Bogenmontage auf dem Standbogen positioniert werden. Sie markieren die Stellen, an denen der Rohbogen nach dem Druck auf das Endformat beschnitten und/oder getrennt wird.

13 Flexodruck kennen

A Tauchwalze (Heberwalze)
B Rakel
C Aniloxwalze
D Druckzylinder mit der Druckform

14 Flexodruck erkennen

- Schattierung: Auf der Rückseite eines Druckbogens ist eine Schattierung sicht- und fühlbar, diese wird verursacht durch den Druck mit hoher Druckkraft.
- Quetschrand: Der Quetschrand ist im Druckbild als leichte Linienkontur um eine Buchstabenform erkennbar. Verursacht wird der Quetschrand beim Druckvorgang durch ein geringes Wegdrücken der Druckfarbe an den Buchstabenrand bzw. Rasterpunktrand.
- Tonwertzunahme: Die Tonwertzunahme bei gerasterten Bildern kann beim Flexodruck bis zu 30 % betragen, daher liegt der Tonwertumfang beim Flexodruck bei 10 % bis 85 %.

15 Tiefdruck kennen

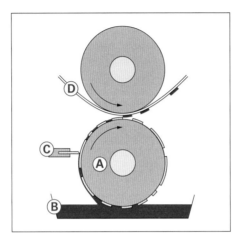

16 Tampondruck kennen

Der Tampondruck ist ein indirektes Tiefdruckprinzip, das sich zum wichtigsten Verfahren beim Bedrucken von nicht ebenen Kunststoffkörpern entwickelt hat. Typische Druckprodukte sind Tischtennisbälle, Kugelschreiber, Spielzeuge, Schraubverschlüsse und Feuerzeuge.

17 Offsetdruck kennen

Beim Druckprozess wird die Form zuerst über die Feuchtwalzen befeuchtet. Dabei speichern die hydrophilen Stellen das Feuchtmittel. Danach wird die Druckplatte mittels Farbwalzen eingefärbt und die hydrophoben Stellen der Druckplatten auf dem Plattenzylinder übernehmen die Farbe. Die Druckfarbe wird nun von der Druckplatte auf das Gummituch „abgesetzt". Vom Gummituchzylinder wird die Farbe auf den Bedruckstoff übertragen.

18 Siebdruck kennen

Mit Hilfe des Rakels wird Druckfarbe über ein Sieb geführt. An den offenen Stellen des Siebes wird die Farbe hindurchgedrückt und auf den darunterliegenden Bedruckstoff übertragen. An den durch die Schablone abgedeckten Stellen des Siebes wird die Druckfarbe zurückgehalten.

19 Inkjetdruckverfahren kennen

- Continuous-Inkjet
- Piezo-Verfahren
- Bubble-Jet-Verfahren

20 Elektrofotografie kennen

Beim elektrofotografischen Verfahren ist die Oberfläche der Trommel mit einem Fotohalbleiter beschichtet, dessen Widerstand sich durch die Lichteinwirkung verändert. Die Fotoleitertrommel wird von einem Ladecorotron negativ geladen. Die Bebilderung erfolgt mit einem scharf gebündelten Lichtstrahl (Laser oder Leuchtdiode), der eine Entladung an den nicht druckenden Stellen bewirkt. Im nächsten Schritt werden jene Bereiche mit positiv geladenem Toner eingefärbt, die vom Licht entladen worden sind. Das Tonerbild, das sich nun auf der Fotoleitertrommel befindet, wird durch elektrostatische Prozesse auf den Bedruckstoff gebracht. In der Fixiereinheit wird der Toner auf dem Bedruckstoff fixiert.

21 Anwendung von Druckverfahren kennen

Nennen Sie jeweils für das Druckverfahren typische Druckprodukte:
a. Flexodruck (Hochdruck): Verpackungen, Etiketten, Tapeten, Tragetaschen ...
b. Tiefdruck: Kataloge, Verpackungen, Werbebeilagen ...

Lösung zu Aufgabe 22

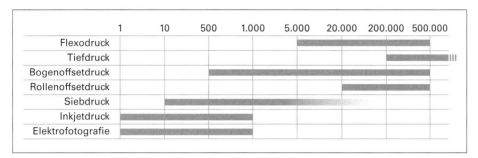

c. Offsetdruck (Flachdruck): Prospekte, Bücher, Zeitschriften, Flyer ...

d. Siebdruck (Durchdruck): Aufkleber, Aschenbecher, Plakate, Fahnen, Beschriftungen, Feuerzeuge, Werbetafeln, Schilder, Tachometerskalen, Bierkisten, Gläser ...

e. Inkjetdruck: Fotodrucke, Proofs und großformatige Drucke, personalisierte Printmedien, Plakate, Werbedruck- und Geschäftsdrucksachen ...

f. Elektrofotografie: Plakate, Werbedrucke, personalisierte Printmedien, Geschäftsdrucksachen ...

22 Anwendung von Druckverfahren kennen

Die Lösung zu dieser Aufgabe ist in der Abbildung oben abgebildet.

5.1.2 Druckveredelung

1 Druckveredelungstechniken kennen und beschreiben

- Lackierung
- Folierung
- Prägung
- Stanzung

2 Zweck der Veredelung beschreiben

- Veredelung zum Schutz vor Umwelteinflüssen, Flüssigkeiten, Gasen und mechanischen Einflüssen
- Veredelung zur Aufwertung, z. B. von Verpackungen hochpreisiger Markenartikel

3 Wirkung der Druckveredelung kennen

a. Sehen: Folierung, Lackierung

b. Fühlen: Strukturlacke, Relieflacke, Prägung

c. Riechen: Duftlack

4 Lackarten kennen und beschreiben

- Drucklack: Der Aufbau gleicht dem einer Offsetdruckfarbe, nur ohne Farbpigmente. Bei der oxidativen Trocknung schlagen die Lösemittel in den Bedruckstoff weg bzw. verdampfen.
- Dispersionslack: Diese Lacke funktionieren auf Wasserbasis. Sie ergeben einen matten bis mittleren Glanz.
- UV-Lack: Die UV-Lackierung ermöglicht die Übertragung eines sehr kräftigen und hochglänzenden Lackspiegels, verwendet werden spezielle UV-härtende Acryllacke.
- Metalliclack: Gold-, Silber- und Kupferlacke setzen sich aus wässrigem

Bindemittel, Metallpigmenten und Wachsen zusammen. Die Metalliclacke stellen metallische Farben auf ungewöhnlich realistische Art dar.

- Duftlack: Der als Duftöl im Drucklack verkapselte Duft wird auf den Bedruckstoff gedruckt. Der Duft wird durch Rubbeln freigesetzt.

5 Fachbegriffe erläutern

Erläutern Sie die folgenden lacktechnischen Begriffe:

a. Scheuerfestigkeit: Darunter versteht man die Beständigkeit von Druckfarben gegen Scheuerbeanspruchungen.

b. Iriodine sind winzig kleine Metallplättchen, die in Metalliclacken den Glanzeffekt hervorrufen.

c. Inline-Produktion meint das Drucklackieren innerhalb einer Druckmaschine mit einem Lackwerk.

6 Lackform in InDesign anlegen

- Neues Vollton-Farbfeld erstellen, als *Lack* benennen und *100 % Magenta* einfärben.
- Die Farbe *Lack* den zu lackierenden Elementen zuweisen.
- Zu lackierende Elemente auf *Überdrucken* stellen.

7 Veredelungstechniken kennen und verstehen

a. Laminieren: Die Veredelung von Druckbogen durch den Überzug mit Polyesterfolie, wobei dadurch auch die Kanten durch Folie geschützt sind.

b. Kaschieren: Kaschierung ist die Veredelung von Druckbogen durch den Überzug mit Glanz- oder Mattfolien.

c. Blindprägung: Durch die Verformung des Bedruckstoffs werden Text- und Grafikelemente dreidimensional hervorgehoben.

d. Folienprägung: Folienprägung kann vollflächig oder partiell erfolgen, sie wird häufig bei Verpackungen und Buchumschlägen eingesetzt. Meist werden bei der Folienprägung Metallicfolien, z. B. Gold und Silber, verwendet.

e. Stanzung: Beim Stanzen von Druckprodukten werden die Kanten oder die Fläche eines Druckbogens bearbeitet. Das kann im einfachsten Fall das Abrunden von Ecken sein.

f. Goldschnitt: Die Kanten eines Buchblocks oder etwa einer Visitenkarte werden mit einer Goldfolie aufgewertet.

5.1.3 Druckverarbeitung

1 Kennzeichen von Büchern nennen

Wesentliche Kennzeichen eines Buches sind:

- Der Buchblock ist durch Vorsätze mit der Buchdecke des Einbandes verbunden.
- Die Buchdecke steht dreiseitig über den Buchblock hinaus.
- Bücher haben einen Fälzel oder Gazestreifen.
- Der Buchblock wird nach dem Fügen, vor der Verbindung mit der Buchdecke dreiseitig beschnitten.

2 Broschuren unterscheiden

Einlagenbroschuren bestehen aus einem einzigen Falzbogen. Mehrlagenbroschuren bestehen aus mehreren Falzbogen.

3 Randabfallende Elemente kennen

a. Randabfallend bedeutet, dass Bilder oder Farbflächen bis zum Seitenrand gehen.
b. Um Blitzer beim Beschnitt zu vermeiden, wird 1 bis 3 mm Beschnittzugabe gegeben.

4 Arbeitsschritt Schneiden erklären

Ein Trennschnitt ist notwendig, um nach dem Druck, vor allem auf großformatigen Bogenmaschinen, die Planobogen in das Format zur weiteren Verarbeitung zu schneiden. Gemeinsam gedruckte Nutzen werden ebenfalls mit einem Trennschnitt voneinander getrennt.

5 Falzprinzipien erklären

a. Beim Messer- oder Schwertfalz wird der Bogen über Transportbänder gegen einen vorderen und seitlichen Anschlag geführt. Das Falzmesser schlägt den Bogen zwischen die beiden gegenläufig rotierenden Falzwalzen. Durch die Reibung der geriffelten oder gummierten Walzen wird der Bogen von den Falzwalzen mitgenommen und so gefalzt.
b. Walzen lenken beim Taschen- oder Stauchfalz den Bogen gegen den seitlichen Anschlag. Durch die Einführwalzen wird der Bogen in die Falztasche bis zum einstellbaren Anschlag geführt. Die entstehende Stauchfalte wird von den beiden Falzwalzen erfasst und über Reibung durch den Walzenspalt mitgenommen und der Bogen so gefalzt.

6 Falzarten kennen

- Mittelfalz
- Zickzackfalz
- Wickelfalz
- Fensterfalz

7 Rillen, Nuten und Ritzen kennen

a. Rillen: Beim Rillen wird das Material zu einem Wulst ausgebogen.
b. Nuten: Beim Nuten wird aus dickem Karton oder Pappe ein Materialspan herausgeschnitten.
c. Ritzen: Das Ritzen ähnelt dem Nuten, es wird allerdings kein Span herausgeschnitten.

8 Sammeln und Zusammentragen unterscheiden

a. Sammeln: Beim Sammeln werden die Falzlagen ineinandergesteckt.
b. Zusammentragen: Beim Zusammentragen werden die Falzlagen aufeinandergelegt.

9 Flattermarken erklären

Flattermarken dienen der Kontrolle, ob die Falzlagen in der richtigen Reihenfolge zusammengetragen wurden.

10 Heft- und Bindearten unterscheiden

- Klammerheftung
- Spiralbindung
- Klebebindung
- Fadenheftung
- Fadensiegelheftung

11 Schwierigkeiten beim Doppelseitendruck kennen

- Es kann produktionsbedingt zu unechten Doppelseiten kommen, dabei kann ein leichter Versatz zwischen den beiden Seiten entstehen.
- Klebegebundene Produkte lassen sich nicht bis zum Bund aufschlagen,

daher dürfen dort keine bildwichtigen Inhalte platziert werden.

12 Auswachsen bei Rückstichheftung erklären

Da bei der Rückstichheftung die Lagen nicht zusammengetragen, sondern gesammelt, d. h. ineinandergesteckt werden, sind nach dem Endbeschnitt die inneren Seiten bei umfangreichen Produkten kürzer als die äußeren. Dies muss beim Ausschießen bzw. bei der Seitengestaltung berücksichtigt werden.

13 Klebebindung erläutern

a. Bei der Klebebindung muss der Rücken des Blocks abgefräst werden, damit jedes Blatt mit dem Kleber Kontakt hat.
b. Üblicherweise ist der Fräsrand 3 mm groß.

14 Buchfadenheftung und Fadensiegelheftung unterscheiden

Beschreiben Sie die beiden Bindearten:
a. Buchfadenheftung:
- Mit den Vorstechnadeln werden Löcher gestochen.
- Die Nähnadel führt den Faden durchs Loch.
- Der Fadenschieber schiebt den Faden zur Hakennadel.
- Die Hakennadel zieht den Faden wieder heraus.
b. Fadensiegelheftung:
- Siegelfaden wird durch den Bund gestoßen.
- Die losen Enden des Siegelfadens werden an der beheizten Siegelschiene auf dem Buchrücken versiegelt.

15 Merkmale eines Buches kennen

A Vorsatz
B Erste Seite des Buchblocks
C Buchblock
D Buchrücken
E Kapitalband
F Leseband

5.1.4 Werkstoffe

1 Holzstoff und Zellstoff unterscheiden

a. Holzstoff wurde mechanisch aufgeschlossen und enthält alle Bestandteile des Holzes (holzhaltiges Papier).
b. Zellstoff wurde chemisch aufgeschlossen, alle nichtfasrigen Holzbestandteile sind herausgelöst (holzfreie Papiere).

2 Holzhaltiges Papier erklären

Holzhaltiges Papier enthält als Faserstoff Holzstoff. Die im Holzstoff enthaltenen Harze und das Lignin vergilben unter Lichteinfluss.

3 Baugruppen der Papiermaschine kennen

A Siebpartie
B Pressenpartie
C Trockenpartie
D Schlussgruppe
E Aufrollung

4 Blattbildung in der Papiermaschine erklären

Durch die Filtrationswirkung der Fasern auf dem Sieb ist der Füllstoffanteil auf der Oberseite höher als auf der Unterseite der Papierbahn.

5 Papierveredelung beschreiben

a. Streichen: In speziellen Streichmaschinen wird auf das Rohpapier eine Streichfarbe aufgetragen.
b. Satinieren: Beim Satinieren im Kalander erhalten die Papiere ihre endgültige Oberflächeneigenschaft. Im Walzenspalt zwischen den Walzen des Kalanders wird die Papieroberfläche der Bahn durch Reibung, Hitze und Druck geglättet.

6 Anforderungsprofile an Papier bewerten

a. Verdruckbarkeit (runability) bezeichnet das Verhalten bei der Verarbeitung, z. B. Lauf in der Druckmaschine.
b. Bedruckbarkeit (printability) beschreibt die Wechselwirkung zwischen Druckfarbe und Papier.

7 Papiereigenschaften unterscheiden

a. Naturpapier: Alle nicht gestrichenen Papiere, unabhängig von der Stoffzusammensetzung, heißen Naturpapiere.
b. maschinenglatt: Die Papieroberfläche wurde nach der Papiermaschine nicht weiter bearbeitet.
c. satiniert: Das Papier wurde im Kalander satiniert. Satinierte Naturpapiere sind dichter und glatter als maschinenglatte Naturpapiere.
d. gestrichen: Das Papier ist mit einem speziellen Oberflächenstrich, glänzend oder matt, versehen.

8 Opazität erklären

Opazität beschreibt die Lichtundurchlässigkeit von Papier. Bei einer hohen Opazität scheint keine Druckfarbe von der Rückseite durch.

9 Laufrichtung kennen

a. Laufrichtung: Die Laufrichtung des Papiers entsteht bei der Blattbildung auf dem Sieb der Papiermaschine. Durch die Strömung der Fasersuspension auf dem endlos umlaufenden Sieb richten sich die Fasern mehrheitlich in diese Richtung aus.
b. Schmalbahn: Ein Bogen ist Schmalbahn, wenn die Fasern parallel zur langen Bogenseite verlaufen.
c. Breitbahn: Bei Breitbahn verläuft die Laufrichtung parallel zur kurzen Bogenseite.

10 Papiergewicht berechnen

$$G_1 = 0,8m \times 0,57m \times 42,5g/m^2$$
$$= 19,38g \text{ (ein Blatt)}$$
$$G_{20} = 20 \times 19,38g$$
$$= 387,6g$$

Die Zeitung wiegt also etwa 388 g.

11 Papiergewicht berechnen

$$G = 0,42m \times 0,1m \times 320g/m^2$$
$$= 13,44g \text{ (Karte)}$$
$$G = 13,44g \text{ (Karte)}$$
$$+ 6,1g \text{ (Umschlag)}$$
$$= 19,54g$$

Die Weihnachtskarte kann also als Standardbrief verschickt werden.

12 Papiergewicht berechnen

$$G = L * B * F$$
$$F = G / (L \times B)$$
$$F = 340g / (50 \times 400mm \times 100mm)$$
$$= 0,00017g/mm^2$$
$$= 170g/m^2$$

Die Flächenmasse beträgt 170 g/m².

13 Papierdicke berechnen

```
D = (F x V) / 1000²
  = (200 g / m2 x 1,1 m³ / g) / 1000²
  = 0,22 mm
```
Das Papier hat eine Dicke von 0,22 mm.

14 Einfluss von Raumklima auf Papier kennen

a. Zu geringe Luftfeuchtigkeit: Trockene Papiere neigen zu verstärkter statischer Aufladung. Die Folge sind Doppelbogen und Schwierigkeiten beim Papierlauf.
b. Zu hohe Luftfeuchtigkeit: Bei zu hoher relativer Luftfeuchtigkeit nimmt das Papier Feuchtigkeit auf. Die Folge ist Randwelligkeit mit daraus resultierenden Schwierigkeiten beim Papierlauf und beim passergenauen Drucken.

15 Ökologische Aspekte bei der Papierherstellung kennen

- Verwendung von Altpapier
- Nachhaltige Forstwirtschaft

16 Effekt der Migration bei Kunststoffen als Bedruckstoff kennen

a. Migration: Unter Migration versteht man die Wanderung von Stoffen aus der Kunststoffverpackung in das Füllgut oder aus der Verpackung in die Umwelt oder aus der Umwelt in das Füllgut.
b. Physiologische Unbedenklichkeit: Bei allen Stoffen, die mit Lebensmitteln oder in anderer Weise direkt mit dem Menschen in Kontakt kommen, ist es wichtig, dass die verwendeten Stoffe keine negativen Einflüsse auf Mensch und Umwelt haben.

17 Bestandteile der Druckfarbe kennen

- Farbpigmente
- Bindemittel und Lösemittel
- Hilfsstoffe, Additive

18 Binde- und Lösemittel kennen

Binde- und Lösemittel haben die Aufgabe, die Farbe in eine verdruckbare Form zu bringen. Nach der Farbübertragung auf den Bedruckstoff sorgt das Bindemittel dafür, dass die Farbpigmente auf dem Bedruckstoff haften bleiben.

19 Herstellung von Druckfarben erklären

Bei der Dispersion auf dem Dreiwalzenstuhl oder in der Rührwerkskugelmühle werden die Pigmente im Bindemittel dispergiert, d. h. feinst verteilt. Idealerweise ist danach jedes Pigment einzeln vom Bindemittel umschlossen.

20 Trocknungsmechanismen unterscheiden

Die physikalischen Trocknungsmechanismen bewirken eine Veränderung des Aggregatzustandes der Druckfarbe, ohne – im Gegensatz zur chemischen Trocknung – die molekulare Struktur des Druckfarbenbindemittels zu verändern.

21 Wegschlagen beschreiben

Die dünnflüssigen Bestandteile des Bindemittels dringen in die Kapillare des Bedruckstoffs ein. Die auf der Oberfläche verbleibenden Harze verankern die Farbpigmente auf dem Bedruckstoff.

22 Rheologie definieren

Rheologie ist die Lehre vom Fließen. Sie beschreibt die Eigenschaften flüssiger Druckfarben, die mit dem Begriff Konsistenz zusammengefasst werden.

23 Rheologische Eigenschaften erläutern

a. Die Viskosität ist das Maß für die innere Reibung von Flüssigkeiten.
b. Zügigkeit oder Tack beschreibt den Widerstand, den die Farbe ihrer Spaltung entgegensetzt. Eine zügige Farbe ist eine Farbe, bei deren Farbspaltung hohe Kräfte wirken (Rupfneigung).
c. In thixotropen Flüssigkeiten wird die Viskosität durch mechanische Einflüsse, z. B. Verreiben im Farbwerk der Druckmaschine, herabgesetzt.

24 Echtheiten von Druckfarben kennen

- Lichtechtheit
- Lösemittelechtheit
- Kaschierechtheit
- Alkaliechtheit
- Migrationsechtheit
- Mechanische Festigkeit
- Lebensmittelechtheit

5.2 Links und Literatur

Links

Adobe
www.adobe.com/de

Informationen zu den Europäischen Sicherheitsstandards für die UV-Technologie
www.bgetem.de

European Color Initiative (ECI)
www.eci.org/de

Fogra Forschungsgesellschaft Druck e.V.
www.fogra.org

Heidelberger Druckmaschinen AG
www.heidelberg.com

HP Deutschland GmbH
www.hp.com/de

Koenig & Bauer AG
www.koenig-bauer.com

manroland web systems GmbH
www.manroland-web.com

THIEME GmbH & Co. KG
www.thieme.eu

Veredelungslexikon der Hochschule für Technik, Wirtschaft und Kultur Leipzig
veredelungslexikon.htwk-leipzig.de

Windmöller & Hölscher KG
www.wuh-lengerich.de

Xerox GmbH
www.xerox.com

Literatur

Manfred Aull
Lehr- und Arbeitsbuch Druck
Verlag Beruf + Schule 2008
ISBN 978-3880136724

Manfred Aull
Lehr- und Arbeitsbuch: Grundlagen der Print- und Digitalmedien
Verlag Beruf + Schule 2013
ISBN 978-3880136946

Joachim Böhringer et al.
Kompendium der Mediengestaltung
III. Medienproduktion Print
Springer Vieweg 2014
ISBN 978-3642545788

Kaj Johansson et al.
Printproduktion Well done!
Schmidt Verlag 2008
ISBN 978-3874397315

Helmut Teschner
Druck & Medien Technik
Christiani Verlag 2017
ISBN 78-3958632394

S2, 1: Autoren
S3, 1a, 1b: Autoren
S4, 1a, 1b: Autoren
S5, 1a, 1b: Autoren
S6, 1a, 1b: Autoren
S7, 1a, 1b, 1c, 2a, 2b, 2c, 3a, 3b, 3c, 4a, 4b, 4c,
5a, 5b, 6a, 6b: Autoren
S8, 1, 2: Autoren
S9, 1a, 1b: Autoren
S10, 1a, 1b: Autoren
S11, 1, 2, 3: Autoren
S12, 1: Autoren
S13, 1, 2: Autoren
S14, 1: www.heidelberg.com (Zugriff: 05.01.18)
S14, 2, 3a, 3b: Autoren
S15, 1, 2: Autoren
S16, 1, 2: Autoren
S17, 1: Autoren
S17, 2: www.koenig-bauer.com/downloads/
pressebilder-logos (Zugriff: 05.01.18)
S18, 1: www.wuh-lengerich.de (Zugriff:
05.01.18)
S18, 2, 3: Autoren
S19, 1, 2a, 2b: Autoren
S20, 1: Autoren
S21, 1: www.heidelberg.com (Zugriff: 05.01.18)
S21, 2, 3: Autoren
S22, 1a, 1b, 1c: Autoren
S24, 1: Autoren
S25, 1a, 1b: Autoren
S26, 1: Autoren
S27, 1a, 1b: Autoren
S27, 2: www.thieme.eu/de/thieme-500-sieb-
druckmaschine (Zugriff: 05.01.18)
S28, 1a, 1b, 2: Autoren
S29, 1a, 1b: Autoren
S29, 2: https://www.xerox.de/digitaldruck/
drucksysteme-endlosdruck/impika-compact/
spec-dede.html (Zugriff: 05.01.18)
S31, 1: Autoren
S31, 2: www8.hp.com (Zugriff: 05.01.18)
S32, 1a, 1b: Autoren
S33, 1: Autoren
S34, 1: Autoren
S35, 1, 2, 3, 4, 5: Autoren
S37, 1: Autoren

S38, 1: Autoren
S39, 1: Autoren
S40, 1: Autoren
S41, 1: Autoren
S42, 1, 2, 3: Autoren
S43, 1: Autoren
S44, 1: Autoren
S45, 1, 2: Autoren
S46, 1: Autoren
S48, 1b: Autoren
S49, 1: Autoren
S50, 1, 2: Autoren
S51, 1a, 1b: Autoren
S52, 1, 2, 3: Autoren
S53, 1, 2, 3: Autoren
S56, 1: Autoren
S57, 1, 2: Autoren
S58, 1a, 1b: Autoren
S59, 1, 2: Autoren
S60, 1a, 1b, 2: Autoren
S61, 1, 2a, 2b: Autoren
S62, 1: Autoren
S62, 2: www.kolbus.de/aktuelles/presse (Zu-
griff: 29.12.17)
S63, 1, 2: Autoren
S64, 1: Autoren
S67, 1: Autoren
S68, 1, 2: Autoren
S69, 1, 2, 3: Autoren
S70, 1, 2: Autoren
S71, 1, 2: Autoren
S73, 1: Autoren
S74, 1, 2, 3, 4: Autoren
S75, 1, 2, 3a, 3b: Autoren
S76, 1, 2a, 2b: Autoren
S77, 1: Autoren
S79, 1, 2: Autoren
S81, 1: Autoren
S82, 1: Autoren
S84, 1a, 1b: Autoren
S85, 1: Autoren
S92, 1: Autoren
S93, 1: Autoren

5.4 Index

A

Ableimen 64
Altpapier 69
Amplitudenmodulierte Rasterung (AM) 9
Aniloxwalze 14
Anschnitt 57
Aufschluss 68
Ausrüsten 72

B

Bahnverarbeitung 57
Bedruckstoff 2
Beflockung 53
Beschnitt 57
Bilderdruckpapiere 74
Bindemittel 81
Blindprägung 51
Blockherstellung 60
Bogenoffsetdruckmaschinen 23
Broschuren 56
Bubble-Jet-Verfahren 29
Buch 56
Buchblock 56
Buchdecke 56, 64
Buchfadenheftung 63
Buchmontage 64

C

CMYK 8
Continuous-Inkjet 28

D

Deinking 70
Digitaldruck 28, 31
Digitale Folienprägung 52
DIN-A-Reihe 76
DIN/ISO 12647 78
Dispersionslack 44
Doppelseitendruck 61
Drip-off-Verfahren 43
Drop-on-Demand-Verfahren 29

Druck
– Anlagemarken 12
– Bogensignatur 12
– Falzmarken 13
– Flattermarken 12
– Hilfszeichen 12
– Kontrollelemente 12
– Marken 12
– Passkreuze 12
– Qualitätskontrolle 13
– Schneidemarken 12
Druckbildmerkmale 7
Druckbogen 56
Druckfarben 2, 8, 81
Druckform 2
Druckkontollstreifen 13
Druckkraft 2
Drucklack 43
Druckprinzipe 2
Druckverfahren 4
Duftlack 46
Durchdruck 25

E

Elektrofotografie 6, 31
– Anwendung 32
– Druckbild 31
– Druckprozess 31
– Maschinen 32
Endbeschnitt 64
Endfertigen 64

F

Fadenheftung 63
Fadensiegelheftung 63
Falzarten 59
Falzen 58
Farbe
– Alkaliechtheit 84
– Chemische Trocknung 83
– Echtheiten 84
– Erstarren 83
– ES-Trocknung 83
– Kaschierechtheit 84

– Lebensmittelechtheiten 84
– Lichtechtheit 84
– Lösemittelechtheit 84
– Mechanische Festigkeit 84
– Migrationsechtheit 84
– Oxidative Trocknung 83
– Physikalische Trocknung 82
– Rheologie 83
– Tack 83
– Thixotropie 84
– UV-Trocknung 83
– Verdampfen 83
– Verdunsten 82
– Viskosität 83
– Wegschlagen 82
– Zügigkeit 83
Farbpigmente 81
Farbschnitt 53
Farbstoffe 81
Festtoner 32
Flachdruck 4, 21
Flexodruck 4, 14
– Anwendung 16
– Druckbild 14
– Druckform 14
– Druckprozess 14
– Maschinen 17
– Quetschrand 16
– Reihenbauweise 17
– Tonwertzunahme 16
– Zentralzylindermaschinen 17
Flüssigtoner 32, 82
Folieneigenschaften 80
Folienherstellung 80
Folienprägung 51, 52
Folierung 49
Fräsrand 62
Frequenzmodulierte Rasterung (FM) 10

G

Geltoner 32
Gestrichene Papiere 74
Goldschnitt 53

H

Hadern 73
Heißfolienprägung 51
Hochdruck 4, 14
Holzschliff 68
Holzstoff 69
Hybridrasterung (XM) 11

I

Impact Printing 2
Inkjetdruck 5, 28
– Anwendung 30
– Druckbild 28
– Druckprozess 28
– Maschinen 30
– Merkmale 30
Inline-Veredelung 42
Iriodinlack 46

K

Kalander 72
Kaschieren 49
Klammerheftung 61
Klebebindung 62
Kreuzfalz 59

L

Lackform anlegen 48
Lackierung 42
Laminieren 49
Laserdruck 6
Laserstanzung 53
Laufrichtung 74
LED-Drucker 32
Leseband 64
Lösemittel 81

M

Maschinenklassen 76
Messerfalz 58
Metalliclack 46

Microembossing 52
Moiré 9

N

Naturpapier 73
Non-Impact-Printing-Verfahren 2
Nuten 59

O

Offsetdruck 4, 21
– Alkohol 24
– Anwendung 23
– Chemie 23
– Druckbild 21
– Druckform 21
– Druckprozess 22
– Maschinen 23
– pH-Wert 23
– Wasserhärte 24
Offsetrosette 22

P

Papier 68
– Ausrüstung 72
– Bedruckbarkeit 73
– Dicke 77
– Eigenschaften 73
– Formate 76
– Gewicht 77
– holzfrei 73
– holzhaltig 73
– Laufrichtung 75
– maschinenglatt 73
– Oberfläche 73
– Opazität 74
– Primärfasern 68
– satiniert 73
– Sekundärfasern 69
– Sorten 73
– Streichen 72
– Verdruckbarkeit 73
– Verwendungszweck 73
– Volumen 77

– Wasserzeichen 78
Papiermaschine 70, 71
Papierveredelung 72
Papiervolumen 77
Parallelfalz 59
Perforieren 53
Piezo-Verfahren 29
Prägung 50
– Matrize 50

R

Rasterung 9
Relieflack 45
Rillen 59
Ritzen 59
Rollenoffsetdruckmaschinen 23

S

Sammeln 60
Schneiden 57
Schön- und Widerdruck 23
Siebdruck 5, 25
– Anwendung 27
– Druckbild 26
– Druckform 25
– Druckprozess 26
– Maschinen 27
Sonderfarben 8
Spezial-UV-Lack 44
Spiralbindung 61
Stanzung 53
Stoffaufbereitung 70

T

Tampondruck 20
Taschenfalz 58
Thermoreliefdruck 53
Tiefdruck 4, 18
– Anwendung 19
– Druckbild 18
– Druckform 18
– Druckprozess 18
– Maschinen 20

– Sägezahneffekt 19
Tintenstrahldruck 5
Trennschnitt 57

U

UV-Lack 42, 44

V

Veredelung 40
– Arten 40
– Wirkung 41
– Zweck 40

W

Wasserhärte 24
Wasserzeichen 78
Winkelschnitt 57

X

Xerografie 31

Z

Zellstoff 69
Zentralzylindermaschinen 17
Zusammentragen 60